总主编◎陈龙　　副总主编◎项建华

21世纪高等院校动画专业实训教材

动画基础
实例实训

容旺乔◎编著

中国人民大学出版社
·北京·

丛书编委会

总主编

陈 龙

副总主编

项建华

编 委

(以姓氏笔画为序)

王 冬	王玉军	王丛明	王晓婷	孔庆康	孔素然	史 韬
边道芳	朱丽莉	朱建华	任小飞	刘 莹	刘 骏	刘均星
刘晓峰	孙 荟	孙金山	杜坚敏	杨 恒	杨 雪	杨平均
芮顺淦	李 克	李 峰	李智修	肖 扬	吴 扬	吴介亚
吴伟峰	吴建丹	何加健	张 超	张 赛	张苏中	张宏波
张晓宁	陆天奕	林世仁	周 侴	於天恩	赵丁丁	修瑞云
徐厚华	殷均平	容旺乔	黄 莺	黄 寅	曹光宇	盛 萍
韩美英	程 粟	傅立新	廉亚威			

总 序

进入21世纪以来，信息技术突飞猛进，知识经济高速发展，人类社会呈现出数字化、网络化、信息化的特征。如今，经济全球化与文化多元化已成为不可阻挡的历史潮流，并且带来了跨文化传播在全球的迅速兴起。动画艺术作为当今文化产业领域最重要、最流行的艺术形式，正逐渐成为文化消费的主流形式，在文化传播中拥有相当广泛的受众群体。

随着广播影视事业在全国的迅速发展，社会对动画创作人才的需求也越来越大。近年来，我国广播影视类专业高等教育取得了长足发展，为广播影视系统输送了大量的人才。随着动漫游戏产业的迅猛发展，社会对动画制作类人才提出了更高的要求。因此，进一步深化人才培养模式、课程体系和教学内容的改革，提高办学质量，培养更多适应新世纪需要的具有创新能力的动画专业人才，是广播影视类专业高等教育的当务之急。

新的形势要求教材建设适应新的教学要求，作为动画专业教育的重要环节，教材建设身负重任。本套教材针对高等学校，特别是高职高专学生的自身特点，按照国家高等教育的特点和人才培养目标，以素质教育、创新教育为基础，以适应高职高专课程改革为出发点，以学生能力培养、技能实训为本位，使教材内容和职业资格认证培训内容有机衔接，全面构建适应21世纪人才培养需求的高等学校动画专业教材体系。

教育部高等学校广播影视类专业教学指导委员会组织编写的"十一五"规划教材，已经在广播影视类专业系列教材的改革方面做了大量的工作，并取得了一定的成绩。相信这套由中国人民大学出版社组织编写的"21世纪高等院校动画专业实训教材"的出版，必将对高等院校动画专业的人才培养和教学改革工作起到积极的推动作用。

教育部高等学校广播影视类专业教学指导委员会主任委员

王建国 教授

前　言

PREFACE

　　本书是编者从事十余年现代动画的项目开发与教学实践的总结。在本书的编写过程中，我们也参考了大量有借鉴价值的研究成果，使得本书内容系统、丰富，实用性强。本书主要适用于普通本科院校、高职高专院校动画专业的学生，同时也适用于广大动画爱好者。

　　本书共分9个项目，每个项目8个课时，共计72个课时。每个项目下设4个任务，每个任务2个课时。当然，使用者也可以根据任务的重要性，对课时进行适当调整。

　　本书中的所有项目在实际工作中都有相对应的岗位，有较强的现实意义。例如，前3个项目分别介绍了动画制作工具配置、动画制作流程、动画影视语言解读，几乎囊括了动画专业最基本的常识、技能。通过这3个项目的理论学习和实践体验，能够使学生对动画专业、行业有一个整体认知，并可以从宏观上把握动画项目的实施，在实际工作中可以承担动画项目管理师及动画制作总监的角色。后6个项目是对现代动画制作流程中不可或缺的环节的介绍与实践体验，每一个项目都与实践中动画公司的工作岗位相对应，如"动画编剧"、"动画美术"、"动画配音"等，这些都是实际动画制作中频频接触的工作，都是动画公司的关键岗位，只是可能在不同公司里岗位设置时称谓不完全相同而已（见表1）。

表1　　　　　　　　　　　　各项目对应岗位及工作任务要求

	项目	对应岗位	工作任务要求
项目1	动画制作工具配置	动画系统维护员	● 动画制作硬软件配置、维护 ● 相关资源（如动画素材）供给 ● 确保动画研发、教学等工作的安全保障
项目2	动画制作流程	动画制作总监或总监助理	● 安排、监督日常的动画制作工作 ● 确保动画项目有序进行
项目3	动画影视语言解读	动画导演、编剧	● 指导、监督动画创作（贯穿动画创作工作始终） ● 确保动画作品具有影视欣赏性

续前表

	项目	对应岗位	工作任务要求
项目4	动画编剧	动画编剧	● 搜集相关素材进行动画剧本创作 ● 对相关素材进行改编
项目5	动画分镜绘制	分镜头设计师	● 根据动画剧本或直接根据某个小故事进行动画分镜头设计、绘制 ● 为动画创作提供依据
项目6	动画运动规律表现技法	动作设计师	● 专门从事动画片镜头运动、角色运动等动态内容的研究、实践 ● 确保动画片中的运动模拟合理、高效，并具备较强的可视性
项目7	动画美术设计	美术设计师	● 动画角色、场景、道具等造型的设计与绘制（包括三维模型的材质贴图）
项目8	动画配音	动画配音	● 收集、整理或者直接创作各种声音素材 ● 为动画片配音，确保声画匹配准备，具有良好的可听性 ● 演绎动画片角色语音
项目9	原画、加动画、帧动画制作	原画师、动画师	● 原画、加动画绘制 ● 计算机帧动画定义

　　本书中大量的实训操作建立在各种动画软件应用的基础上，所以学习本书前，需掌握计算机基础应用方面的知识。另外，由于本书是基础实例实训，因此内容以实例操作练习为主，操作过程尽可能简单易懂。

　　本书中的示意图较多，这些示意图大多来源于编者在上海美术专修学校(现更名为上海美术电影专修学校)学习时累积的资料，在此谨向资料的原作者表示感谢。另外，编者的研究生杨奥、张勇、蒋黛玲（其中杨奥、张勇本身就是高校老师且有多年的专业教学经验）为本书绘制了精彩的插图并撰写了操作说明，在此一并表示谢意。最后，还要感谢为本书提出诸多宝贵意见的中国人民大学出版社的各位编辑。

　　由于编者水平有限，书中错漏之处在所难免，恳请广大读者批评指正。

<div align="right">容旺乔</div>

<div align="right">2012年1月</div>

目 录

CONTENTS

项目 1
动画制作工具配置

项目概述

　　根据动画系统维护员的岗位要求，本项目主要讲解手绘动画、材料动画、计算机动画制作硬件、计算机动画制作软件的制作工具的配置方法。

实训目标

　　通过讲解每个任务中的具体实训过程，使学生能够对手绘动画、材料动画、计算机动画制作工具进行合理配置。

实训要点

　　计算机动画制作硬、软件的配置。

任务1 手绘动画制作工具配置

任务概述

本任务阐述了手绘动画的含义、特点及其存在价值，并结合实践操作简要介绍该类型二维动画制作工具的配置。

学习目标

理解手绘动画的含义、特点及存在价值，了解该类型二维动画制作工具的配置。

背景知识

1.1 手绘动画的含义

主要采用传统的笔、墨、纸（或者赛璐珞片）、砚，通过原画、加动画、逐格拍摄等工序制作的动画，即手绘动画。这一定义是为了区别于利用计算机制作的动画，强调人工的亲和力，弱化自动生成的机械味。同时，这一定义似乎是在倡导动画的艺术性，反对动画的技术性。

1.2 手绘动画的特点

从艺术表现的角度讲，手绘动画的绘画性很强，绘画过程中以及动画情节里体现的创作者的个性非常明显。从技术应用的角度讲，手绘动画对设备的要求最低，技术上也最容易掌握。

目前，手绘动画几乎只存在于教学或者纯个人、小工作室个性化的创作实践中，所以单个作品的时间长度一般都不会很长，三五分钟甚至只有几十秒的情况比较普遍。

1.3　手绘动画的存在价值

　　手绘动画曾经是动画制作的主流模式，迪士尼的手绘动画曾经以酣畅淋漓的表现技艺令无数观众折服。如今CG动画一统天下，手绘动画已落入非主流的境地。但这并不意味着手绘动画从此可以销声匿迹，相反，手绘动画有其长期存在的价值。

　　手绘动画往往带有浓厚的个人色彩，远离了主流商业动画大众世俗的喜好趋向。可以说，手绘动画的价值就恰恰在于其绘画性、绘画的个性、动画情节的个性。如今，虽然手绘动画已经没有了昔日的规模，但从数量上讲，个性突显的手绘动画并不在少数，而且可能会越来越多。在看惯了CG大片后，有不少人越来越关注手绘动画。如今，社会上已经出现专门有偿收藏手绘动画的个人、公司或机构。

　　另外，由于绘画是最简便、最易于即兴操作，也是培养艺术潜能的最有效的方式，因此，在学校里依然有开设手绘动画课程的必要。

 进入实训

1.1　实训内容

　　手工绘制类二维动画制作工具的配置。

1.2　实训过程

1.2.1　画笔配置

　　需准备铅笔、签字笔、蘸水笔、衣纹笔等（依次见图1—1、图1—2、图1—3、图1—4），用于起稿或正式描线。

图1—1　　　　　　　　　　　　　　　图1—2

图1—3

图1—4

1.2.2 纸张配置

需准备专门的动画纸或其他绘画用纸（见图1—5）。

1.2.3 定位器配置

定位器（见图1—6），也称固定器，是在金属薄片上固定装有三个等距的定位钉所制成的，它是国际标准化动画绘制拍摄的定位工具。其作用是固定绘制动画所用纸张的统一位置，保证每幅画面稳定不变。

图1—5

图1—6

1.2.4 规格板配置

按照普通电影银幕和电视荧屏，国际上统一4:3的画面比例确定。目前所用的动画规格板（见图1—7）是用透明赛璐珞片制成的，上面印有从小到大12个规格框线，以便选定某一规格画面的标准大小。

图1—7

1.2.5 拷贝台（箱）配置

拷贝台台面下有透光装置，架子上装有镜子。另有一种简易的、便携式的，称为拷贝箱（见图1—8）。

1.2.6 动检仪配置

动检仪（见图1—9）用来检测动画的运动规律和造型的准确度。

图1—8

图1—9

1.2.7 其他工具配置

需准备打孔机（见图1—10）、刷子、橡皮、夹子等。

图1—10

 知识拓展

　　尽管手绘动画制作模式早已退出动画制作的主流模式，但是开设这方面的课程仍然具有一定的意义，因为它有助于学生对动画原理的理解，可以培养学生的想象力。另外，如今完全意义上的手绘动画几乎不存在，都或多或少地依赖计算机，所以有必要了解手绘动画中的计算机辅助工具的配置。从硬件上讲，现在市面上几乎任何一款中档多媒体计算机都能胜任手绘动画的需求；从软件上讲，目前主要有两种软件，一是图像处理软件Photoshop，另外一个是After Effects，前者可以用来对手绘稿进行各种适当加工，后者可以用来合成、渲染输出成片。

 思考练习

　　1. 如何理解手绘动画？
　　2. 如何配置手绘动画的制作工具？

 材料动画制作工具配置

 任务概述

　　本任务阐述了材料动画的含义、特点及其存在价值，并结合具体实践介绍了材料动画制作工具的配置。

 学习目标

　　理解材料动画的含义、特点及其存在价值，了解材料动画制作工具配置。

 背景知识

2.1　材料动画的含义

　　材料动画是指利用各种材料作为表现介质而制作的动画。具体来讲，就是首先

借助各种可塑性材料，如布料、木料、纸板、泥巴等，塑造成各种角色，即偶像，然后对其姿态进行各种变化，最终完成动画剧情需要的动作表演。姿态每变化一次，就拍摄一格，拍摄完毕连接起来播放便是一段连贯的角色动画。所以，材料动画通常也被称为逐格动画、偶动画。

2.2　材料动画的特点

从艺术表现的角度讲，材料动画的人工痕迹很浓，亲和力较强。材料偶像以及动画情节里体现的创作者的个性非常明显。由于材料的限制，造型的动作很难做到非常写实，这反而体现出材料动画特有的拙而朴实的艺术魅力。另外，不同材料能透射出各自特有的质感、肌理美感。从技术应用的角度讲，材料动画对设备的要求不高，技术上也比较容易掌握。

材料动画多存在于教学或者小团队、小工作室个性化的创作中，实验性很强，所以单个作品的时间长度一般也不会很长。另外，由于拍摄、材料及人工的局限，材料动画通常不会有太多的大场面的镜头表现。

2.3　材料动画的存在价值

首先，材料动画是动画创作者追求材料美、追求艺术个性的一种体现。在当今都在追求数字化的社会环境中，反而有越来越多的人对这种似乎可触摸体验的动画类型表现出浓厚的兴趣。

其次，材料动画制作的过程也是一个动画产品衍生的过程。一部材料动画制作完成后，会留下许多动画角色、场景、道具模型。倘若动画片成功推向市场，把这些模型制作成动画玩具样品同样可以直接推向市场。

最后，由于材料动画制作对设备、工具要求不高，操作起来也比较方便，能有效培养学生的立体造型能力，因此很适合作为动画专业课程。

 进入实训

2.1　实训内容

材料动画制作工具配置。

2.2 实训过程

2.2.1 模型制作材料配置

黏土、软木、布料（见图1—11、图1—12、图1—13）等，都是手工建模中塑造模型形体时经常采用的材料。为了方便涂染颜料，最好使用颜色较浅的材料。

竹片、铁丝、绳子等是手工建模中塑造模型骨架时经常采用的材料。为方便姿态调整，最好选择韧性较强的材料。

2.2.2 颜料配置

颜料用于模型表面的涂染，所以要求其有足够的覆盖力。一般使用粉质颜料（见图1—14）。

图1—11

图1—12

图1—13

图1—14

2.2.3 造型工具

剪刀、木工用具、老虎钳等用于模型的搭建和姿态调整。

2.2.4　灯具

摄影用灯具（见图1—15），以备拍摄模型时布光用。

2.2.5　摄影台

摄影台（见图1—16）用于搭建场景模型或者摆放模型。

图1—15

图1—16

 知识拓展

　　材料动画需要计算机的辅助，中等配置的多媒体计算机便完全可以满足材料动画制作的辅助需求。从软件上看，除了解决逐帧画面的最终合成动画片之外，还需要解决初期画面的背景去除问题。因为如今采用材料与计算机相结合的方式也很常见，即用材料完成角色动作画面，而用计算机建模方式来构建场景。角色动画在蓝幕或绿幕环境中拍摄，后期借助专门软件去除蓝幕或绿幕，并将计算机三维场景合并进来，形成最终动画镜头。

 思考练习

1. 如何理解材料动画？
2. 如何配置材料动画的制作工具？

任务3 计算机动画制作硬件配置

任务概述

本任务阐述了计算机硬件对动画制作的意义、计算机动画制作硬件的基本构成及其配置的基本原则，介绍了计算机动画制作的图像和声音输入、计算机、输出设备的基本配置。

学习目标

理解计算机硬件对动画制作的意义、计算机动画制作硬件的基本构成及其配置的基本原则，了解计算机动画制作硬件的基本配置。

背景知识

3.1 计算机硬件对动画制作的意义

计算机硬件对动画制作来说，意义非常重大。自从计算机具备图像生成能力开始，便在动画制作中使用。但当时由于价格的原因，以及图像的品质、动态连贯性还不能达到理想的状态，因此未能得到普及。随着计算机多媒体技术的迅猛发展，计算机已经被广泛应用于动画制作的每一个环节，不仅大大提高了动画制作效率，而且大大提升了动画的品质，尤其是三维动画技术的出现，掀起了一场前所未有的视觉革命。

3.2 计算机动画制作硬件的基本构成

3.2.1 图像输入设备

图像输入设备主要有数字绘图板、扫描仪、数码照相机、数码摄像机等。数字绘图板精密度很高，并且其数位板的压感级数也很高，所以能呈现粗细变化明显的线条。只要安装好相应的驱动程序，进入专业的图形图像处理软件（如

Photoshop），便如同在纸上绘画一样。扫描仪是把平面图形、文字或所有印刷符号转换成数字化图形的设备。数码照相机以数字方式记录影像，并将其存储在照相机的RAM芯片中，如有制作需要，可以传送到计算机中进行加工处理。数码摄像机是获取连续活动影像的设备，简称DV（Digital Video），利用该设备可以获取各种动态视频素材，或者摄取现场景象。

3.2.2　声音输入设备

声音输入设备主要有录音机、录音笔、MIDI键盘、话筒等。录音机分为普通型、专业型、模拟型和数码型。普通录音机都兼有声音录放功能，所以无论是何种录音机，都可以通过一条音频输出线将其与计算机连接，可以很方便地将录音机播放的声音录入到计算机中。专业型录音机，如专业硬盘录音机，既能模拟录入，又能数字录入。录音笔录入的声音（通常是MP3格式）品质较好，可以作为互动型动画的声音素材。MIDI键盘是用来创作MIDI音乐的设备，如果条件允许，可以利用MIDI键盘结合专门的电脑音乐制作软件（如Cakewalk）制作动画中的背景音乐或者主题歌曲，还可以通过这种方式来制作各种音效。话筒用于原声录制，有的话筒适合于单人配音，有的适合于多人演唱。选择声音输入设备的关键是看声音采样和抗干扰的功能是否全面。

3.2.3　计算机

计算机的主机部分的作用主要是对动画素材加工，从而生成各种动画。主机中的零部件，如主板、CPU、存储器、图形卡、声卡、视频卡等，与动画制作的视听品质和动态效果有直接的关系。

因为在动画制作中，常常会临时增加或更新不同的外设，这就需要配置稳定性、兼容性较好的主板。例如，选择多扩展槽、多并行串口的主板，以便连接更多的外设。另外，大量复杂的动画制作或视频编辑工作，对计算机的运行速度要求较高，往往需要多个处理器同时工作，所以配置主板时，需要考虑其是否支持多核CPU。

CPU是计算机的核心，它负责大部分数据信息的处理。其速度快慢直接影响整台计算机的运行速度。复杂的3D动画制作、视频编辑等工作，对计算机的运行速度要求很高，所以要求配置高速CPU，甚至需要配置多个高速CPU（常见的是双核CPU）。

与其他计算机应用工作相比，动画制作涉及的文件量比较大，所以存储量大、读写速度快，是动画制作中对存储器的普遍要求。动画制作中，对于图像和视频

的编辑操作非常频繁，需要配置专门的图形卡，才能保证足够快的数据处理及显示刷新速度。另外，为了满足三维动画制作的需要，图形卡还必须具有3D图形加速功能，能够支持OpenGL。

声卡的基本功能是：将自然声音转化成数字化的声音，并以文件的形式保存在计算机中；将数字化的声音还原成自然声音，通过声卡的输出端，送到声音还原设备，例如耳机、音箱等。声卡是多媒体计算机的基本配置，应选择抗干扰能力强的声卡。

视频卡的种类很多，有视频转换卡、视频捕捉卡、视频压缩卡等。视频转换卡可将计算机制作的动画输出到电视机等视频输出设备中，由此检验动画画面在两种媒介上传播的差异。视频捕捉卡可将视频信号源的信号转换成数字图像信号，可以用于动画素材的搜集。视频压缩卡是采用JPEG和MPEG数据压缩标准，对视频信号进行压缩和解压缩处理。

3.2.4　输出设备

动画制作中的输出设备分为显示设备和声音还原设备。动画制作中的显示设备主要有影碟机、投影机、等离子显示器等。购置影碟机的目的是用来试播，检验视频编辑、制作是否符合要求。在动画成品正式播放时，投影机必不可少。投影机有许多种，目前使用最广泛的是LCD投影机。等离子显示器是继传统CRT显示器与LCD液晶显示器之后，推出的最新的平板直视式显示技术，其拥有物理性的完全平面显示效果，在显示面积的拓展性上大大优于CRT显示器，同时在显示色彩、刷新率上也要大大优于CRT显示器。另外，等离子显示器的超薄造型使其可以紧靠墙壁或者挂于墙壁之上，占据空间较小。

动画制作中对声音进行处理的最终目的是重放声音。重放声音的工作由声音还原设备承担。主要的声音还原设备是耳机和音箱。所有的声音还原设备全部使用音频模拟信号，把这些设备与声卡的线路输出端口或喇叭输出端口进行正确的连接，即可播放计算机中的声音。

3.3　计算机动画制作硬件配置的基本原则

由于动画制作手段日趋多样化，因此构建一个令人满意的动画制作硬件系统相当复杂。实践证明，在着手动画制作配置时，注意以下几个原则，将会减少投资失

误，并能保证工作开展的时序性、系统性。

3.3.1 合理的目标定位

准备制作哪一种类型的动画，要达到什么样的制作规模和什么样的水准，是为了满足教学还是为了满足生产，等等，这些问题都是确定动画制作配置目标时必须考虑的。因时因地，根据实际需要来进行动画制作配置才是合理的选择。

3.3.2 最高的性价比

投资前对相关的动画制作的硬件市场进行广泛的调查，从性能和价格两个方面进行比较，最后购买性价比最高者。这样做，一方面可以降低投资风险，另一方面可以保证投资效益最大化。

3.3.3 最大的安全系数

此处所说的安全系数有两层含义：一是硬件本身具有良好的稳定性，二是具有良好的售后服务。前者要求硬件的功能发挥始终保持稳定状态，不仅要有良好的兼容性，而且要有较强的抗干扰能力，对环境的依赖性不能太强；后者要求有较长的质保期或试用期，能够提供操作培训或技术咨询，以及快捷、方便的维修、护理等。

3.3.4 以计算机为中心

现在已经没有完全意义上的手工动画片制作了，现在所说的手工制作，最后都要借助于计算机实现。所以，现代动画制作基本上可以看作以计算机为中心的动画素材处理系统，该系统由许多硬件和软件构成，负责动画素材的输入、处理、成片输出。

 进入实训

3.1 实训内容

计算机动画制作的硬件配置。

3.2 实训过程

3.2.1 图像输入设备配置

目前，市场占有率最高的绘图板品牌——Wacom绘图板，集创作方法多、色彩记忆与数码创意素材多、占据空间小、表现力强、缩放自如、安全、环保等特色于一身。其中一款Bamboo Pen&Touch（见图1—17），包含1 024级压感。这款产品功

能好，且价格不到900元，这样的性价比完全适合于学生以及初学者。

扫描仪的品牌有很多，而且质量都很好。佳能LiDE 110（见图1—18），价格不到500元，扫描个人手绘画已经足够。如果是专业动画公司，可以购买专业级的扫描仪。

在数码照相机领域，佳能无疑是领军者，其质量以及性能都有很大的优势。佳能IXUS 105（见图1—19）是一款高性价比的产品。

数码摄像机的品牌主要有索尼（见图1—20）、佳能、松下等。由于摄像机设备是精密的光学仪器，因而价格相对较高，对于学生以及初学者来说，可以考虑2 000元左右的产品。

图1—17

图1—18

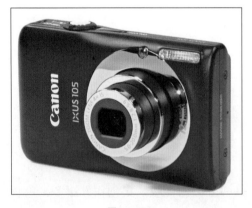

图1—19

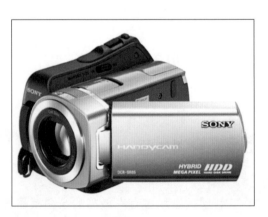

图1—20

3.2.2 声音输入设备配置

需准备录音机、录音笔、MIDI键盘、话筒（依次见图1—21、图1—22、图1—23、图1—24）等。

图1—21

图1—22

图1—23

图1—24

3.2.3 计算机配置

主板 购买主板时，一定要注意主板的扩展能力，接口要丰富，并且要根据CPU的架构类型来决定主板类别。比如，如果使用Intel的CPU，就要考虑主板是否支持Intel的CPU；如果使用AMD的CPU，就要考虑主板是否支持AMD的CPU。一般主板（见图1—25）都是支持一个CPU，对于一般用户来说这样的主板已经够用，但是对于动画公司来说要用支持多核CPU的主板（见图1—26）。

图1—25　　　　　　　　　　　　　　　　图1—26

CPU　CPU主流品牌有Intel和AMD。若资金充足，可选购Intel品牌CPU，在动画制作中能发挥很好的效果。例如Intel酷睿i5 2300（见图1—27），这款CPU是第二代Intel智能处理器家族的主流产品，不仅采用了32纳米工艺，而且功耗方面表现也非常优秀，同时集成的核心显卡在性能上也有明显的提高。这款CPU是四核，但能力直追AMD的六核，性价比非常高。

图1—27

存储器　与其他计算机应用工作相比，动画制作涉及的文件量很大，所以存储量大、读写速度快，是动画制作中对存储器的普遍要求。简单来说，存储器包括内存条和硬盘（见图1—28、图1—29）这两个硬件。

图1—28　　　　　　　　　　　　　　　　图1—29

对于动画公司来说，动画制作的计算机内存越大越好，一般在8G以上。至于内存条的品牌，可以选择金士顿或威刚。现在，硬盘主要有希捷和西部数据两大品牌（日立被西部数据公司收购），只要从正规渠道购买任一品牌的硬盘，质量上都有保障。

图形卡　对于动画制作人员来说，使用一款专业的图形卡很有必要。NVIDIA的丽台专业图形卡（见图1—30）对于一些3D软件的兼容性非常好。

声卡　建议选购创新（CREATIVE）品牌（见图1—31），它是世界多媒体及数码娱乐领导品牌和十佳声卡品牌。

图1—30　　　　　　　　　　　　　　　　　图1—31

视频转换卡　选购视频转换卡（见图1—32）时，要考虑对系统平台的支持是否多样化，可以考虑康能普视等一线品牌的产品。

视频捕捉卡　选购视频捕捉卡（见图1—33）时，要注意其对系统的支持种类是否多样，应尽量选择支持多系统平台的视频捕捉卡，并且支持的音视频格式以及图像格式要尽量丰富。可以考虑天敏、益视达等一线品牌。

图1—32　　　　　　　　　　　　　　　　　图1—33

视频压缩卡　选购视频压缩卡（见图1—34）时，应尽量考虑编码格式和输出格式的丰富性，可以考虑天敏、益视达、品尼高、高创等一线品牌。

图1—34

3.2.4　输出设备配置

影碟机　选购影碟机（见图1—35）时，可考虑先锋、飞利浦、索尼等一线品牌。

图1—35

投影机　选购投影机（见图1—36）时，可考虑爱普生和夏普等一线品牌。

等离子显示器　选购等离子显示器（见图1—37）时，可考虑三星、LG、飞利浦和松下等一线品牌。

图1—36

图1—37

耳机　若用于专业配音，需选购专业耳机；若用于一般声音播放，则选购普通价位的耳机即可（见图1—38）。

音箱　对于音箱的选购，价位在几百元的普通音箱即可。建议选择漫步者和麦博等品牌（见图1—39）。

图1—38 图1—39

 知识拓展

自从1946年世界上第一台计算机诞生以来，计算机硬件飞速发展，CPU频率从最早的12MHz，到后来586计算机使用的166MHz，再到现在的3GHz，数年已经增长了250倍。有人预测未来CPU、显卡将合二为一，整合成一块芯片。

主板将朝着两个方向发展：对于高度整合的硬件来说，主板的概念将越来越模糊，或许主板将简化成几根数据线；而对于高端计算机来说，主板的作用将是为计算机提供更丰富的功能，比如超频控制器、更多的扩展接口。

内存瓶颈将被打破，未来的内存可能会集成到CPU之内，以超大容量缓存的形式存在，这样内存的频率将与CPU的频率同步，当然这就需要更快的存储芯片，而这显然不会是DDR系列内存能够实现的。

机械硬盘将被SSD甚至被云技术取代，SSD固态硬盘提供远超过传统机械硬盘的数据读取速度，而且使用者再也不会听到计算机内硬盘旋转的声音了。随着机械硬盘被固态硬盘和云计算技术取代，不仅计算机可以获得无尽的数据存储空间，而且计算机噪音也将明显降低。

超薄的尺寸和3D立体显示技术整合在一起就是全息立体显示器，很可能在不久的将来成为现实。机箱将朝着个性化方向发展，散热器（风扇）将被遗弃，核动力电源将普及。

 思考练习

1. 计算机硬件对动画制作的意义是什么？

2. 计算机动画制作硬件的基本构成是怎样的？

3. 配置计算机动画制作硬件的基本原则有哪些？

4. 如何配置计算机动画制作硬件？

 计算机动画制作软件配置

 任务概述

本任务阐述了计算机软件对动画制作的意义、计算机动画制作软件的基本构成及其配置的基本原则，介绍了计算机动画制作软件的基本配置。

 学习目标

理解计算机软件对动画制作的意义、计算机动画制作软件的基本构成及其配置的基本原则，了解计算机动画制作软件的基本配置。

 背景知识

4.1 计算机软件对动画制作的意义

计算机之所以能够普遍应用到动画制作中，是因为大量技术成熟、功能强大的计算机软件的面世。计算机动画软件彻底扫除了动画制作人员与计算机硬件之间的障碍，使得动画制作人员对图像（包括静态的与动态的）与声音需求变得畅通。

计算机动画软件的不断完善与推陈出新以及日趋明显的智能化，将会使动画创作者从机械、繁重的技术操作中解放出来，投入真正的动画创意、艺术设计之中，从而大大促进动画品质的提升与生产效率的提高。

4.2 计算机动画制作软件的基本构成

可用于计算机动画制作的软件很多，并且各自的功能、处理效果、操作技巧等各不相同。

4.2.1 图片处理软件

图片处理软件是指用来获取、编辑图片文件，以及对图片文件进行格式转换的软件。计算机中的图片文件有两种数据表示方式，一种是矢量，另一种是像素。在动画制作中，经常会用到这两种数据表示的图片来实现某种视觉效果。辅助型图片操作软件一般不涉及复杂的图片编辑，主要用于图片的浏览、格式转换、分类管理等。

4.2.2 动画制作软件

可用于动画制作的软件很多：有的功能相对单一，但使用起来很方便；有的功能强大、全面，但操作起来较复杂。可以将这些软件从不同的角度进行分类。例如，从功能上，可以将它们分为二维动画制作软件、三维动画制作软件、专项型动画制作软件、声音编辑软件、动画后期制作软件、互动型动画制作软件等。下面介绍其中几种。

声音编辑软件　声音编辑软件非常多，著名的有Cool Edit Pro、SoundForge、GoldWave等。许多后期编辑软件也有强大的声音编辑功能，例如Adobe Primere。利用这些软件可以实现声音的录制、剪辑、编排、混合、特效加工、格式转换等操作。

动画后期制作软件　绝大多数动画后期制作软件的基本功能很相似，其负责动画的合成、特效加工、非线性编辑等，但在各自功能实现的方式、效率、效果上有些差异。

互动型动画制作软件　习惯上被称做多媒体制作软件。这类软件众多，有的几乎完全依赖编程，有的主要通过交互操作。

4.2.3 动画播放软件

大多数视频播放软件都可以用来播放动画，因为一般情况下，动画片最后的成片文件格式都是常见的视频格式。但也有些动画软件可能会以独特的格式输出并以专用的播放软件进行播放。

4.3 计算机动画制作软件配置的基本原则

4.3.1 明确的目标定位

准备制作哪一种类型的动画，是二维动画、三维动画还是单一的特效动画，要达到什么样的品质效果或者什么样的水准，这些问题都是确定计算机动画制作软件

配置目标时必须加以考虑的。

4.3.2 最高的性价比

配置计算机动画制作软件时，也需要从性能和价格两个方面进行比较，最终挑选出性价比最高者。

4.3.3 众多的交流平台

应尽量选择功能强大、业内流行、学习起来比较容易、拥有众多交流平台的软件。

4.3.4 紧密的功能组合

软件功能不要重复，要形成互补，彼此之间能进行畅通的数据交流。

 进入实训

4.1 实训内容

计算机动画制作软件配置。

4.2 实训过程

4.2.1 图片处理软件

Photoshop Photoshop软件（见图1—40）由美国Adobe公司开发，操作简便且功能强大。该软件能通过各种外设，如扫描仪、数码相机等，获取图像资料。该软件内置多种算法，用以实现复杂的图像编辑、特效处理、文件压缩及格式转换，并且采用层（Layer）操作模式进行图像编辑，优点非常突出。该软件专门提供了效果滤镜（Filter），利用这些滤镜可以对图像进行快速、丰富的加工处理。如果再结合图层通道（Channel）处理，就能够获取非常丰富的图像效果。利用编辑工具可以绘制图像图形，并对图像进行各种变形处理。

Painter Painter软件（见图1—41）由美国Metacreation公司开发。如果想模拟各种画笔进行图像编辑，该软件是最佳选择。

CorelDRAW、Illustrator、Freehand 目前最流行的三大矢量图形软件，功能都很强大，可任选其一（见图1—42、图1—43、图1—44）。

ACDSee 主要用于图片的浏览、格式转换、分类管理等（见图1—45）。

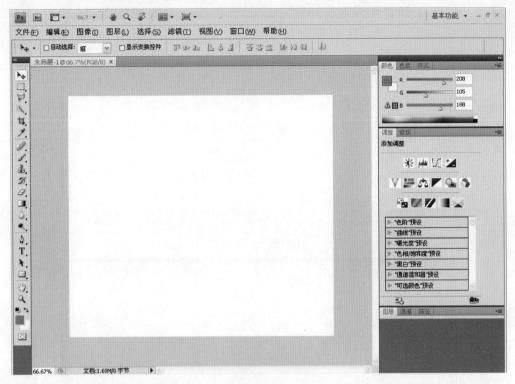

图1—40

图1—41

图1—42

图1—43

图1—44

图1—45

4.2.2 动画制作软件

二维动画制作软件 Animo、USAnimation、Softimage/Toonz、Retas等专业二维动画制作软件,集编辑、合成、渲染等多项功能于一体,被专业动画公司广泛采用。Moho(见图1—46)是一款很特别的二维动画制作软件,它能通过骨骼绑定的方式来制作角色动画,不仅效率高,而且效果好。Flash(见图1—47)是由Macromedia公司推出的二维动画制作软件,是二维矢量图形和二维动画制作软件的代表,广泛应用于网页动画设计和互动生成领域中。它采用矢量技术制作动画,可以任意缩放尺寸而不影响图形的质量;采用流式播放技术,可以边下载边播放,降低了对网络带宽的要求,减少了网页浏览的等待时间。

图1—46

图1—47

三维动画制作软件　3ds Max（见图1—48）是PC机上最流行的大型三维动画制作软件之一。该软件功能强大且具有很强的兼容性，不仅能和当今流行的图形图像软件及动画制作软件进行资源共享，而且能够通过嵌入第三方开发的插件来进一步拓展功能。3ds Max软件的动画制作流程大致可以分为建模、材质、灯光、动画、渲染等几个环节。

图1—48

Maya（见图1—49）是专门用于影视动画制作的大型软件，起初只用于SGI图形工作站，后来才逐渐运用到PC机上。它的最大特点是自身功能非常全面而且每项功能都很强大，几乎不依赖插件就可以尽善尽美地制作出任何动画来。

图1—49

专项型动画制作软件　包括Zbrush、Deep Paint3D、LayOut、Poser、Vue Esprit、MotionBuilder(见图1—50至图1—55)等软件，它们有的专门用于三维模型雕刻、表面绘制、ＵＶ拆分；有的专门用于制作场景；有的专门用于处理角色运动。

图1—50

图1—51

图1—52

图1—53

图1—54

图1—55

声音编辑软件 用于声音的创作、加工、格式转换等。如今，计算机音乐制作软件很多，著名的如MIDI制作软件Cakewalk。用于声音的加工、处理以及格式转换的软件也很多，比较常用的有Cool Edit Pro、Easy CD-DA Extractor等。

动画后期制作软件 动画后期制作软件包括After Effects、Premiere、Digital Fusion、Combustion、Shake、After Effects等。这些软件的基本功能很相似，负责动画的合成、特效加工、非线性编辑等，只是功能实现的方式、效率、效果有些差异。其中，After Effects、Premiere与Photoshop同属Adobe公司的软件，彼此间关联紧密，是业界使用最为普遍的动画后期制作软件。

互动型动画制作软件 习惯上被称做多媒体制作软件。这样的软件很多，有的几乎完全依赖编程，如VC、VB、Delphi等；有的主要通过交互操作，外加一些相对简单的指令即可，如Director、Authorware等。

4.2.3 动画播放软件

Windows自带的媒体播放软件可以播放当今流行的动画，另外还有专门的播放软件可以考虑，如暴风影音等。

 知识拓展

正如计算机动画制作硬件，计算机动画制作软件的发展速度也很快。专用功能的软件、插件（嵌入式软件）越来越多，但同时不断被集成、整合的情况会更加频繁地发生。大量被广泛使用的软件，其功能将不断被强化，版本升级也越来越快。另外，友好性将体现得越来越充分，不仅界面越来越人性化，而且操作方式或者功能的实现过程越来越智能化。然而，大型的、专业的动画制作软件的功能始终与硬件的支持紧密关联，如果没有强大的硬件支持，再强大的软件也形同虚设。

另外，有大量免费的软件可供使用者下载，它们所占空间较小、操作简单，但功能很大，如果能够巧妙地加以利用，也会达到"小软件大制作"的功效。

 思考练习

1. 计算机软件对动画制作的意义是什么？
2. 计算机动画制作软件的基本构成是怎样的？
3. 配置计算机动画制作软件的基本原则有哪些？
4. 如何配置计算机动画制作软件？

项目2
动画制作流程

项目概述

　　根据动画制作总监或总监助理的岗位要求，本项目分为4个任务，讲解了动画制作的基本流程：手绘动画制作流程、材料动画制作流程、计算机二维动画制作流程、计算机三维动画制作流程。

实训目标

　　通过具体实训，使学生能够制作简单的手绘动画、材料动画、计算机二维动画和计算机三维动画。

实训要点

　　计算机二维动画与计算机三维动画的制作流程。

 任务 **1** 手绘动画制作流程

 任务概述

通过完整描述我国优秀的纯手绘动画片《圣剑传说》的制作流程，系统介绍手绘动画的制作流程。

 学习目标

掌握传统手绘动画的制作流程。

背景知识

1.1 如何理解手绘动画的制作流程

所谓手绘动画制作流程，是指在以人工绘画作为动画片主题画面的动画制作方式下，对整个动画制作过程的环节设定及相应工作内容的安排。其制作流程与非手绘动画制作流程的区别在于：人工绘制画面，并最终实现"动"的效果。

不同的动画片题材、不同的个人或团队、采用不同的绘制工具等因素，都会导致动画制作环节、工作内容的差异，从而形成不同的手绘动画的制作流程。随着时代的变化，这些流程都有可能发生变化。例如，传统勾线填色式绘制动画方法便有一套较为繁杂的流程，但是在新的绘制方法、条件（如数字绘画）下是可以加以灵活控制的：或者删除就简；或者非线性调配操作；等等。

1.2 如何制定手绘动画制作流程

首先，认真分析动画题材。动画题材不仅决定动画绘制的内容，而且决定动画片的绘制形式，而内容和形式是制定合理的动画绘制流程的关键因素。

其次，充分把握绘制条件。不同绘制方法、条件对应不同的绘制流程。例如：传统纸上勾线填色与数字化勾线填色便存在很大的差异，因而在相应的动画制作流

程上也会表现出明显的不同。把握好已有的绘画条件的特征，制定出与之匹配的动画制作流程，将会大大提高动画的制作效率。

最后，准确预见最终效果。实现某种视觉（画面）效果的方法、途径可能并不统一。在当今多媒体、数字化时代更是如此。在有限的人力、时间、资金投入的情况下，只要能准确预见到最终动画效果，充分利用好一切可以利用的方法，并加以合理组织，同样能制定出一套高效灵活的制作流程。

 进入实训

1.1 实训内容

以2000年由上海美术电影制片厂制作的、中国最后一部真正意义上的传统手绘二维动画片《圣剑传说》为例，了解手绘动画的完整制作流程。

1.2 实训过程

1.2.1 动画剧本设计

该动画片的文学剧本共描绘了236个镜头内容，文字简练，形象生动，可视性强，较好地体现了剧本的特点、功能。下面节选开头和结尾若干段供读者解读。

<div align="center">《圣剑传说》剧本节选</div>

1. 畲族风光，山景，山明水秀，人民辛勤地劳动，快乐的孩子们在田间奔跑。

2. 远处高耸入云的凤凰山，突然山顶的天空中出现一个巨大的漩涡，漩涡中一道黑色的闪电凌空劈下。

3. 闪电窜入了凤凰山的山谷中。

4. 闪电的力量进入了魔杖顶端的水晶球，水晶球开始闪烁出黑色的光芒。

……

236. 格仁楚风看着眼前如画的景色："真美!"丹兰突然手指天边："楚风哥哥，快看，快看!"天边飘过一片灿烂的彩霞云彩的轮廓如彩霞仙子飞天的身影朝着初升的太阳飞去，飞去。

1.2.2 对白本设计

因为该动画片中的对白较多且人物较复杂，一般会提供一份对白本，以方便前期集中配音。下面节选开头和结尾各一段供读者解读。

《圣剑传说》对白节选

1—1

坤塔：(02:21:13黑片起)无尽的黑暗，是我们的乐土!邪魔之神哪，我们敬仰你，崇拜你，追随你!请告诉我解开你封印的方法。请带领我们离开这冰冷潮湿的地下。(口型)让痛苦和灾难降临大地，(手指)夺回曾经属于我们的一切!(手指点下)

......

2—6

楚风：(24:48，一笑)

丹兰：(24:52)哎?楚风哥!(入画)快来，楚风哥，你看那儿!

楚风：(24:56，气息)(24:58)太阳!太阳出来了!

1.2.3 人物简介设计

为了便于动画片美术设计中角色设计稿的绘制，需要将动画片中的主要角色进行言简意赅的介绍。下面是《圣剑传说》的人物简介。

《圣剑传说》人物简介

楚风——为了替父亲报仇，误入歧途，敌我不分，在彩霞仙子的帮助下幡然醒悟，为民除害。

丹兰——善良、热情，为了寻找屠龙勇士，四处奔波，帮助楚风铲除了坤塔和恶龙。

彩霞仙子——真理的化身，为了寻求光明，不惜牺牲自己，以换取人间的幸福。

坤塔——阴险狡猾，为了使黑暗重新降临大地，蒙蔽楚风，救出恶龙。

恶龙——在坤塔的帮助下，逃离禁锢，施虐人间。最后落得个粉身碎骨的下场。

巫师——伪装的智者，教唆楚风把剑刺向彩霞仙子，在真理面前显现了恶狼的本性。

1.2.4 文字台本设计

为了便于画面台本绘制、指导成片拍摄，需要根据文学剧本设计文字台本。下面节选开头和结尾部分镜头供读者解读（见表2—1）。

表2—1　　　　　　　　　　　　《圣剑传说》文字台本节选

镜号	视距	英尺格	内　　容	音效
1		4	通过令	
2		6	集刚公司字幕	
3		24.5	厂标	
4	全	8.04	月亮	
……	……	……	……	
344	近	4.14	楚风将剑插进背后	
345	中	6.00	丹兰讲："哎，楚风哥！快来，楚风哥，你看那儿！"	
346	远	23.13	楚风讲："太阳，太阳出来啦！" 太阳冉冉升起，照耀大地，大地重又恢复了生机	
347		88.13	工作人员名单	

1.2.5 画面台本设计

根据文字台本设计画面台本。需要特别注意景别的区分表现及镜头运动的标识方法。下面选取若干镜头供读者解读（见图2—1至图2—3）。

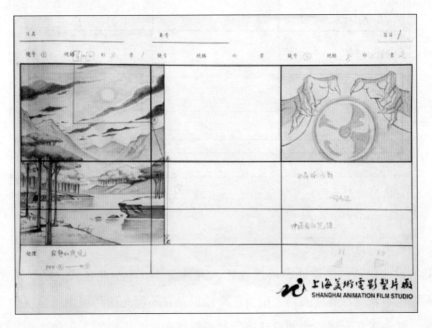

图2—1

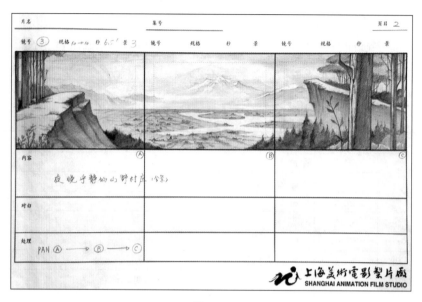

图2—2

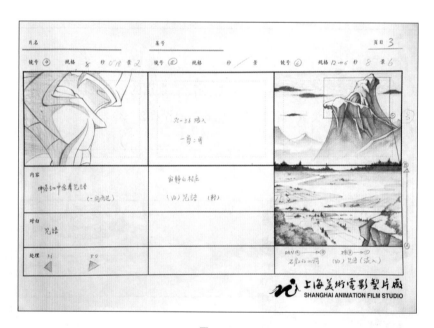

图2—3

1.2.6 美术设计

美术设计包括角色设计、场景设计、道具设计。不少角色设计稿一式多样，采用多种色彩表现，其目的是突出角色个性以及在不同光影环境中所呈现的不同面貌特征。首先在纸上精心绘制设计稿，然后在赛璐珞片上誊清、上色，由于赛璐珞

片特有的晶莹透亮的材质效果，使得画面呈现出别样的视觉感染力（见图2—4、图2—5、图2—6）。

图2—4

图2—5

(a)

(b)

图2—6

1.2.7　原画、加动画绘制

根据画面台本及角色设计稿绘制原画、加动画。首先在纸上精心绘制，然后在赛璐珞片上誊清、上色。

1.2.8　赛璐珞片描线、上色

将赛璐珞片盖在原画、加动画、场景稿上描线，然后根据美术设计稿进行上色。角色与场景（背景）（见图2—7、图2—8）分别在不同的赛璐珞片上绘制。

图2—7　　　　　　　　　　　　　　　　图2—8

1.2.9　拍摄成片

对照画面台本，将同一镜头对应的赛璐珞画面（一般不会超过5层）叠在一起，进行成片拍摄（见图2—9）。

（a）　　　　　　　　　　　（b）　　　　　　　　　　　（c）

图2—9

 知识拓展

《圣剑传说》是上海美术电影制片厂最后一部使用赛璐珞片绘制、拍摄的动画片。赛璐珞片是一种化学的、透明的塑料片，将若干张（最多5张）赛璐珞片叠放在一起可以构成复杂的、完整的镜头画面，这在手绘条件下是最好的方法。这种方法很像计算机软件应用中的层编辑模式，如众所周知的Flash。但是，Flash在层的数量上没有限制，使用起来比赛璐珞片方便。如今，基于层操作的动画软件非常多，功能非常强大，也很容易上手，并且最大的优点是无需考虑成本，所以可能以后再也不会有人去使用赛璐珞片制

作动画片了。与计算机软件操作相比，采用赛璐珞片制作动画片的制作环节及技术完全不同，所以赛璐珞片制作方法下的流程完全不必搬至计算机软件中。但是，除去绘制环节下的程序、技巧外，手绘动画制作的其他环节还是有参考价值的。

 思考练习

1. 如何理解手绘动画？
2. 收集经典手绘动画片的完整设计资料进行仔细解读，掌握其动画制作流程。
3. 独自或组织一个临时性制作团队尝试去完成一部手绘动画短片。
4. 进行市场调查，对当前手绘动画的应用情况有一个全面的认识。

任务2 材料动画制作流程

 任务概述

本任务结合简单的偶动画制作过程的演示，完整介绍材料动画的制作流程。

 学习目标

掌握材料动画的一般制作流程，理解不同环节中的动画制作内容及相关要求。

 背景知识

2.1 如何理解材料动画

材料动画包括木偶片、剪纸片、折纸片，以及用铁丝、沙子、盐、布片、泥、陶瓷、工业垃圾、水等非常用材料所制作的片子。因为是逐格拍摄、处理，所以又被称为定格动画、静帧动画、偶动画等。国产经典材料动画当属布偶动画片《阿凡提》。

2.2 材料动画的意义

材料动画有深刻的人工痕迹，丰富而又真实的材料质感、拙中带巧的表现手法

有很强的可视性，所以，材料动画具有独特的艺术魅力，这是材料动画存在的价值基础。另外，材料动画一旦成功，其衍生产品的开发非常容易，甚至动画作品的各种模型也可以作为衍生产品直接进入市场，这也许是材料动画至今依然在商业动画中占有一席之地的原因。

 进入实训

2.1 实训内容

制作一段简单的材料动画，了解材料动画的基本制作流程。

2.2 实训过程

2.2.1 编写剧本、绘制分镜

剧本、分镜是动画制作的依据，需要精心设计。就材料动画而言，在这个环节还应充分考虑所使用材料的材质，即尽量避免材料无法表现或者不易表现的内容。

2.2.2 准备制作工具和材料

准备必需的工具和材料，如绳子、夹子、铝线、雕塑刀、黏土、橡胶、硅胶、软陶，以及石膏、树脂黏土等。

2.2.3 制作角色模型

除了一些体积很小或要求进行变形的橡皮泥角色外，其他所有的角色都需要骨架支撑。目前常用的骨架有三种：球状关节骨架、金属线骨架以及使用以上两种关节的混合型骨架。球状关节骨架非常专业，也非常昂贵，所以只有专业的动画公司才会采用。金属线一般采用柔韧性极好且不易老化、断裂的纯铝线，它完全没有弹性，非常适合作为角色的关节，通常是把它拧成双股来使用，可以得到理想的强度。腿部可以使用较粗的铝线支撑黏土的重量以防弯曲。铝线可以从市面上1.0平方毫米～2.5平方毫米截面积的铝电线中剥取。

2.2.4 搭建场景和布置灯光

角色活动空间，可以是卧室、书桌，但是在要求严格一些的作品中往往要搭建场景。场景搭建就像制作一个成比例缩小的沙盘。在材料动画制作中，场景会出现许多可能性：可能是写实的，可能是抽象的，可能要很有质地的粗糙感，也可能要

呈现豪华场面。

成功的灯光布置可以准确地暗示时间和营造气氛，由于动画片本身的特殊性，灯光的布置可以比真人演出的影片更加夸张，除了会闪烁的荧光灯，其他任何稳定的光源都可使用。

2.2.5 后期制作

材料动画与传统动画的后期制作流程完全一样：把拍摄好的序列图导入计算机，利用软件合并成视频片段，然后在时间线上调整速度。材料动画一般是1拍2秒（每秒12格）或者1拍3秒（每秒8格）就足够了。在各镜头单独调整完毕后，将所有镜头统一导入计算机再进行最后的剪辑。

2.2.6 加工输出

首先用1394火线将DV和计算机相连，编辑软件如Adobe Premiere可以轻易地逐帧导入图像，然后对导入的图像进行特技合成，如蓝幕抠像、动作模糊、手工绘制特技和擦除支撑物等，最后编辑输出。

 知识拓展

材料动画制作所需的材料几乎无处不在。生活中被遗弃的各种材料，如布片、木料边角、铁丝、螺丝钉、自行车链条等，在平常人眼里这些只能被当做废旧物资甚至垃圾的东西，都可以用来制作精美的材料动画。从环保及废旧物资再利用的角度而言，大力发展材料动画意义非常重大。

另外，材料是伴随时代的发展而不断变化的，当新材料出现的时候，我们要善于利用其材质的特性和可塑性，巧妙地将其运用到材料动画制作之中。此外，如果某些材料消失或者很难获得，则需要尝试运用计算机（数字化技术）进行模拟，使得这些材料在动画艺术里魅力永存。

 思考练习

1. 如何理解材料动画？
2. 收集经典材料动画片完整设计资料，进行仔细解读，掌握其动画制作流程。
3. 独自或组织一个临时性制作团队尝试去完成一部材料动画短片制作。
4. 进行市场调查，对当前材料动画的应用情况有一个全面的认识。

任务 **3** 计算机二维动画制作流程

任务概述

本任务利用Flash工具讲解简单的计算机二维动画制作流程。

学习目标

掌握计算机二维动画制作流程。

背景知识

3.1 计算机二维动画的含义

计算机二维动画是指利用计算机二维图像生成、编辑、合成软件制作的，具有平面图像视觉效果及变化运动特征的动画。从制作工具上，它是相对于传统手绘动画而言的，能充分发挥计算机硬软件的优势。从视觉空间上，它是相对于三维动画而言的，只能对动画内容（对象）进行X、Y两个轴向上的变化。

3.2 计算机二维动画的意义

相对于三维动画而言，计算机二维动画有着自己独特的艺术魅力。另外，由于计算机二维动画的制作技术相对容易被掌握，制作团队易于组建，制作成本也容易被控制。所以，在当前动画市场需要多元化的形势下，计算机二维动画的存在有可行性，也有必要性。

进入实训

3.1 实训内容

利用计算机二维动画制作软件Flash制作一段简单动画，动画内容为圆月变残月。

3.2 实训过程

3.2.1 绘制草图

根据设想的圆月变残月的过程，将关键形状绘制出来（见图2—10）。

图2—10

3.2.2 创建Flash文档

启动Flash，点击菜单"文件">"新建"，在"新建文档"面板点选"Flash文档（Action Script 3.0）"，接着点击"确定"；点击菜单"修改">"文档"，进入文档属性设置面板，设置文档的尺寸、背景颜色、帧频等参数（见图2—11）。

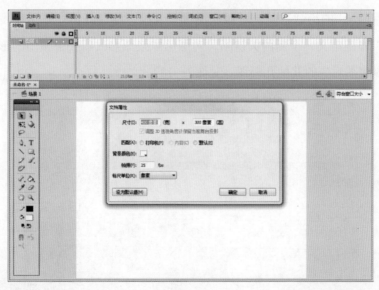

图2—11

3.2.3 导入草图

点击菜单"文件">"导入">"导入到舞台"，在"导入"面板中找到"残月稿.jpg"文件，接着点击"确定"；在"时间轴"窗口中将导入的图像对应层的层名改成"底图"，然后将其锁定。鼠标点击第5帧，然后按下F5键，使底图对应的帧数

延续为5帧（因为底图中有5幅原画，所以至少要绘制5幅画面），如图2—12所示。

图2—12

3.2.4 绘制画面

步骤1 点击"时间轴"窗口中的"新建一层"，并将该层名称改为"绘制"。接下来使用Flash的绘画工具，对照底图进行勾绘。绘制好第一张图后，紧挨当前关键帧按下F6键定义一个新的关键帧，对照第二张图修改新关键帧里的形状。以此类推，绘制底图对应的其他几幅图（见图2—13）。

图2—13

步骤2 所有原画绘制完毕，调用"对齐"面板，将绘制的图像对齐到工作区的中央。然后点击菜单"视图">"标尺"显示出标尺，用鼠标左键拖出水平、垂直

两条辅助线，分别对齐到当前工作区图像的顶端及右侧边缘。接下来以引辅助线为依据，将其他图像对齐到辅助线。

　　步骤3　保存文件，文件名为"圆月变残月"。按下Enter键测试，若发现变化过程太快，按F5键将每个关键帧延续若干帧（见图2—14）。

图2—14

3.2.5　导出影片

　　确认达到理想效果后，点击"底图"层，按下Delete键将其删除，然后按下Ctrl+Enter组合键导出Flash影片。或者点击菜单"文件"＞"导出"＞"导出影片"，导出其他格式的影片文件（见图2—15）。

图2—15

思考练习

1. 如何理解计算机二维动画？
2. 收集经典二维动画片完整设计资料，进行仔细解读，掌握其动画制作流程。
3. 独自或组织一个临时性制作团队尝试制作一部二维动画短片。
4. 进行市场调查，对当前二维动画的应用情况有一个全面的认识。

 计算机三维动画制作流程

 任务概述

本任务借助3ds Max工具完整讲解一段简单的计算机三维动画制作流程。

 学习目标

掌握计算机三维动画制作流程。

 背景知识

4.1 计算机三维动画的含义

计算机三维动画是指利用计算机三维图像生成、编辑、合成软件制作的，具有三维图像视觉效果及变化运动特征的动画。从制作工具上，它是相对于传统材料动画而言的，它能充分发挥计算机硬软件的优势。从视觉空间上，它是相对于二维动画而言的，可以对动画内容（对象）进行X、Y、Z三个轴向上的变化。

4.2 计算机三维动画的特点

相对于二维动画而言，计算机三维动画有自己独特的艺术魅力及鲜明的技术优势。计算机三维动画可以对现实空间进行逼真的模拟，因此其表现力，尤其是仿真能力非常强，可以实现以假乱真的效果。也正是因为这一特点，其应用范围极其广泛，不仅可供娱乐欣赏，而且可以应用于各行各业。但是，计算机三维动画的制作

技术比二维动画复杂得多，这方面的人才比较少，制作团队也不容易于组建，制作成本通常比较高。

 进入实训

4.1 实训内容

利用3ds Max制作一段葫芦跳舞动画，动画内容为一只会跳舞的葫芦精灵。

4.2 实训过程

4.2.1 绘制设计稿

三维动画模型的设计稿一般要从多个视角（如正面、侧面、背面、3/4面等）进行绘制，目的是确保建模人员能通过设计稿看出完整的、最终的模型效果。本例中的模型因为简单、常见，并且没有什么特殊修饰，所以从简绘制（见图2—16）。

图2—16

4.2.2 建模

步骤1 启动3ds Max，点击创建面板中的几何体中的Sphere，然后在透视窗口中拖出一个球体（见图2—17）。

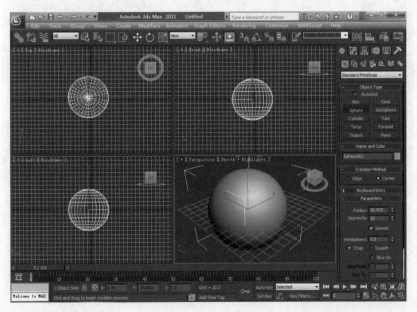

图2—17

步骤2 在确保球体处于选择的情况下，进入修改面板，单击鼠标右键修改层中的Sphere，在弹出的菜单中点选Editable Poly，将球体转换成可编辑的多边形（见图2—18）。

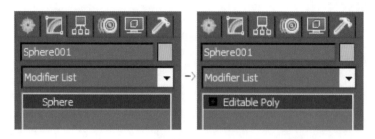

图2—18

步骤3 展开Editable Poly修改层，进入Vertex层级。用鼠标框选球内顶点，对之缩放、移动，直至形成葫芦状（见图2—19）。

图2—19

4.2.3 指定材质

激活材质编辑器窗口，选择一个材质球，将其颜色调成成熟的葫芦颜色，即木黄色，适当调出高光。在确保葫芦被选中的情况下，将材质指定给葫芦。

4.2.4 制作动画

步骤1 调整视图。激活前视图(Front)，点击键盘上的G键屏蔽栅格（Grid）显示；点击视图左上角的Smooth+Highlights菜单，在弹出的菜单中点选Wireframe，使球呈现网格显示。

步骤2 定义骨骼。点击创建面板下的 ![icon]，然后点击Bones，接着在前视图中对照葫芦拖出若干节骨骼。选取根部的骨骼，切换至四视图显示，在顶视图移动骨骼至葫芦的正中央（见图2—20、图2—21）。

步骤3 骨骼绑定。在确保球体被选中的情况下，进入修改面板，点击Modifier List，在弹出的修改器列表中点选Skin。在弹出的Parameters面板中点击Add按钮，在弹出的列表中选取所有骨骼。这时葫芦模型已经能被骨骼控制而弯曲变形。为了取得满意的变形效果，可进入Skin的Envelope层级，用鼠标拖拽某骨骼对应的封套节点，适当改变某骨骼的绑定范围（见图2—22）。

步骤4 记录动画。按下Auto Key，拖动播放头至目标帧，然后对骨骼进行旋转、位移，记录关键帧，得到一段葫芦跳舞的动画（见图2—23）。

图2—20

图2—21

图2—22

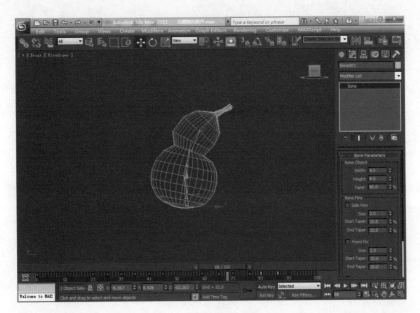

图2—23

4.2.5 渲染输出

点击菜单Render,在弹出的菜单中点选Render Setup,进入渲染输出的各种约定,关键参数有渲染范围(Range)、渲染尺寸(Output Size)、输出文件(Save File)等。将渲染范围设置为0~100,渲染尺寸设置为默认的640×480,输出文件命名为"会跳舞的葫芦.avi"(见图2—24、图2—25)。

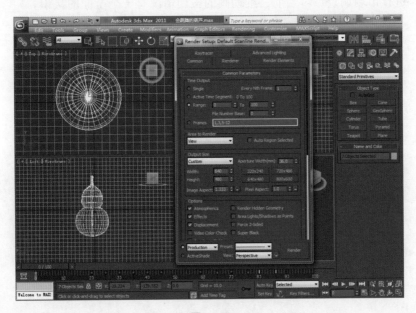

图2—24

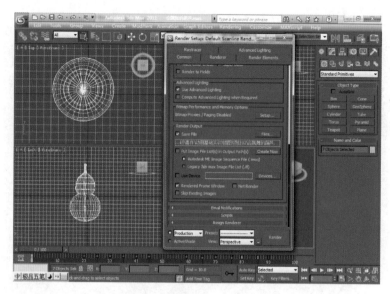

图2—25

 思考练习

1. 如何理解计算机三维动画？

2. 收集经典三维动画片完整设计资料，进行仔细解读，掌握其动画制作流程。

3. 独自或组织一个临时性制作团队尝试去制作一部三维动画短片。

4. 进行市场调查，对当前三维动画的应用情况有一个全面的认识。

项目3
动画影视语言解读

项目概述

根据动画导演、编剧的岗位要求，本项目主要讲解了动画镜头类型、运动方式、三角形原理的含义以及如何模拟三角形原理方面的知识。本项目共分4个任务：动画镜头解读、景别定义、摄像机机位设置、模拟镜头运动。

实训目标

通过分别讲解4个任务的具体实训过程，使学生能够运用3ds Max进行景别的定义、模拟三角形原理以及模拟镜头运动。

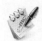
实训要点

运用动画软件进行景别的定义、模拟三角形原理以及镜头运动。

任务 1 动画镜头解读

任务概述

本任务阐述了镜头及镜头设计的含义，并结合经典动画片对其中的镜头设计进行解读。

学习目标

理解镜头的含义，了解镜头设计，能够进行动画影视语言的解读。

背景知识

1.1 镜头的含义

镜头是影视语言学中非常重要的专业术语，它有三层含义：

1.1.1 影视作品的段落

摄影师每一次开、关机器所拍摄的内容是一个镜头，一部影视作品便是由这样一个或若干个镜头构成的。从这层意义上讲，镜头是影视作品的段落。

1.1.2 摄影师的视角

摄影师拍摄到的画面是否符合导演的要求，与所选择的拍摄位置（即通常所说的机位）直接相关。摄影机与拍摄对象之间的距离不受限制，一切根据摄影师或导演的需要来定。实践中，有五种区别明显的距离，即特写或者大特写、近景、中景、全景、远景，这些名称不能规定出具体情况下的绝对距离，有一定的灵活性。

拍摄对象的身体分为以下几种分截高度：腋下、胸下、腰下、臀下、膝下。不论画面上展示的是一个或几个角色，按照这几种分截高度进行拍摄，均可得到各种所需的构图。在影视动画制作中，这些位置又常常被称作镜头。从这层意义上讲，镜头又成了摄影师的视角。

1.1.3 摄影机的运动方式

拍一个镜头时，摄影机可以保持不动、按水平方向摇摄、上下摇摄，还可以摆

在活动的运载工具上以不同的速度移动。与此同时，它还可以从各种不同的距离来操作，这些距离可以用实际的或光学的方法来获得。简单地讲，摄影机的运动包括推、拉、摇、移、跟、摔等几种形式，从这层意义上讲，镜头又成了摄影机的运动方式。

由上所述，要正确理解镜头，需要结合具体的语境。

1.2 镜头设计

镜头设计是指正式开拍前或者在拍摄过程中，对拍摄时间、地点、机位的合理安排，并通过恰当的摄影机运动顺利获取所需影视作品的段落，然后选择合适的镜头剪辑类型，对所有镜头进行恰当的连接，最终获得一部通俗易懂并且艺术价值较高的影视作品的一系列工作的总称。

动画里的镜头是一种模拟，在二维动画中，模拟更加明显。三维动画中的镜头通过内置的仿真摄影机来模拟，可以获得生活中的真实镜头的效果。

 进入实训

1.1 实训内容

选择经典动画片《埃及王子》的部分段落，对其镜头语言进行解读。

1.2 实训过程

镜头1 大特写仰角的拉镜头。烟雾蒸腾升起，和此前镜头的云的下行运动恰成对比，镜头连接流畅。前后景纵深感强，法老头像的暖色和烟雾以及眼底阴影的深色形成鲜明的对比（见图3—1）。

镜头2 特写仰角的拉镜头。运动速度、运动方式以及前后景关系都衔接地恰如其分。光线效果明亮，但是没有上一个镜头的顶光效果（见图3—2）。

镜头3 大全景、仰角、广角镜头。前景是一排一排的奴隶，后景是法老头像。该镜头显示出场景的建筑宏伟，画面色调整体处于暖色调。前景的奴隶渺小处于暗部，加上皮肤是棕色，使阴影更深，增强了前后景颜色的对比（见图3—3）。

镜头4和镜头5 特写镜头。奴隶脚踩泥，黑泥黄水形成明显的色彩对比（见图3—4）。

图3—1

图3—2

图3—3

（a）　　　　　　　　　　　　　（b）

图3—4

　　镜头6至镜头8　全景——中景——全景的镜头转换。踩泥接倒水，连续几个镜头中人物在不同景别、不同角度、不同景深中被反复运用，黄水和奴隶的棕色皮肤形成明显的对比（见图3—5）。

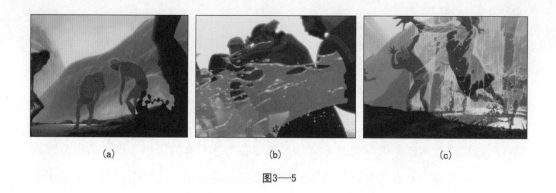

(a)　　　　　　　　　(b)　　　　　　　　　(c)

图3—5

镜头9至镜头12 中景——全景——全景——中景的镜头转换。奴隶的主要工作方式是丢草堆、拉绳子以及背重物行走。草屑飞扬的动作弧线、拉绳子的线条运动和监工鞭打的动作弧线构成同向反向的关系，形成造型的和谐感（见图3—6）。

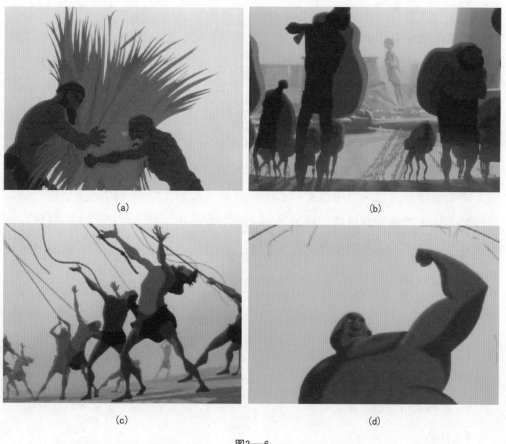

(a)　　　　　　　　　　　　　(b)

(c)　　　　　　　　　　　　　(d)

图3—6

 知识拓展

1.1 如何对待动画影视语言

动画片中镜头设计运用到的原理和技巧基本上都是套用生活中的影视语言法则，所以在进行本任务的学习时，应尽可能地参考这方面的资料，多欣赏经典影视作品，并对其镜头语言运用进行仔细分析。通过经典动画片的赏析，对片中的镜头设计、模拟进行反复推敲，甚至强记硬背，这样有利于这方面知识和技能的累积。鼓励学生实地拍摄，练习镜头剪辑，可以培养学生用镜头语言表述故事的思维习惯。

1.2 什么是蒙太奇

在动画制作中，根据主题的需要、情节的发展、观众的注意力，将全片所要表现的内容分解为不同的段落、场面、镜头，分别进行处理和拍摄。然后再根据原定的创作构思，运用艺术技巧将这些镜头、场面、段落合乎逻辑地重新组合，使之通过形象间相辅相成和相反相成的关系相互作用，产生连贯、对比、呼应、联想、悬念等效果，构成一个连绵不断的有机艺术整体——一部完整地反映生活、表达思想、条理贯通、生动感人的动画片。这种表现方法称为蒙太奇。

蒙太奇的概念包括三层含义：作为动画片反映现实的艺术方法及独特的形象思维的方法，即蒙太奇思维；作为动画片的基本结构手段、叙述方式，包括分镜头和镜头、场面、段落的安排与组合的全部艺术技巧；作为动画片剪辑的具体技巧和技法。

 思考练习

1. 如何正确理解镜头的含义？
2. 如何理解镜头设计？
3. 如何对待动画影视语言？
4. 什么是蒙太奇？
5. 选择经典三维动画短片、二维动画短片各一部，对其进行镜头语言解读。

任务 2 景别定义

任务概述

本任务阐述了景别的含义、意义、类型，并结合具体实例介绍了利用3ds Max模拟镜头景别的基本技巧。

学习目标

理解景别的含义，辨识景别的类型，掌握利用3ds Max模拟镜头景别的基本技巧。

背景知识

2.1　景别的含义

景别主要是指由于摄像机与被拍摄对象间的距离不同，而造成被拍摄对象在拍摄后的画面中发生相应的大小变化。景别的大小也同摄像机镜头的焦距有关，焦距变动，视距相应发生远近的变化，取景范围也就发生大小的变化。

2.2　景别的意义

景别的运用是影视艺术创作中的重要手段。为了塑造鲜明的影视形象，要求创作者根据人物的主次、剧情的需要、观众的心理，处理好景别的大小、远近。

2.3　景别的类型

景别的划分没有严格的界限，一般分为特写、近景、中景、远景、透视。为了使景别的划分有比较统一的尺度，通常以画面中心的人物的大小作为参照物，若画面中无人物，就按景物与人的比例来参照划分。

2.3.1　特写

特写用来表现局部细微的动作或特征，以反映角色的心理变化或对角色的细节

做特殊介绍。如皱眉、眨眼、紧攥拳头，呼吸急促心脏跳动加快时的胸部起伏等。其镜头语言鲜明，容易被观众理解，但不适宜出现得太多（见图3—7）。

图3—7

2.3.2 近景

近景是指人物胸部以上的范围，一般用来表现角色的面部表情或细微动作，如大笑、微笑、流泪等。此时，一般将背景处理成远景，使其具有空间感（见图3—8）。

图3—8

2.3.3 中景

中景指人物的膝部以上的范围，一般用来表现角色膝部以上的动作，如身体的扭转等。中景一般起到介绍故事环境的作用（见图3—9）。

图3—9

2.3.4 远景

一般指全景、大全景，此时镜头观察到的范围较广、较全，适合于表现大场面或角色的全身动作、运动路线等，也多用于呈现大环境（见图3—10）。

图3—10

2.3.5 透视

透视是指利用镜头中的空间感觉塑造角色的动作、表情。首先要确定是以景为主，还是以角色为主，如果角色动作不大，以角色为主，一般要做透视运动。在角色由远至近或由近至远时，这类镜头应用较多（见图3—11）。

图3—11

 进入实训

2.1 实训内容

运用3ds Max进行景别的定义。

2.2 实训过程

步骤1 启动3ds Max，新建文件"景别定义.max"。

步骤2 进入创建（Create）面板中的系统（Systems）面板，点击Biped，在透视窗口中拖出一个人体骨骼，在参数面板中约定骨骼显示类型（Body Type）为Classic（见图3—12）。

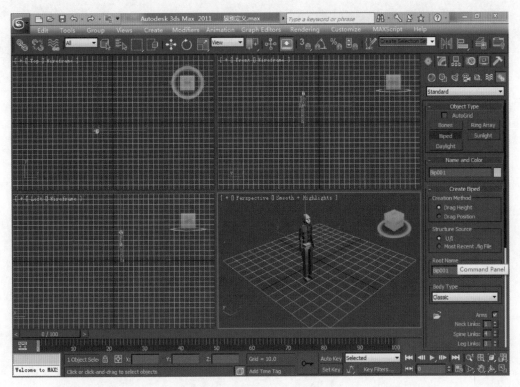

图3—12

步骤3 进入创建面板中的摄影机（Cameras）面板，点击Target，在顶视（Top）窗口中拖出一目标摄像机，目标指定人体骨骼；点击透视窗口左上角的Perspective，在弹出的菜单中点击Cameras>Camera 001，将当前视图切换成Camera 001。

步骤4 运用摄像机操作工具 ，操作根据景别类型分别定义特写（见图3—13）、近景（见图3—14）、中景（见图3—15）、远景（见图3—16）等景别。

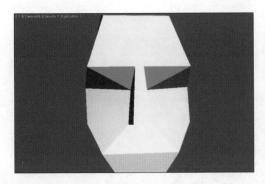

图3—13

图3—14

图3—15

图3—16

 知识拓展

2.1 镜头剪辑

镜头剪辑，即在保证流畅叙事的前提下，对段落内的镜头进行分割、穿插等方面的编辑。一个段落包括一个场景，或者在时间和空间上有连续性的互相关联的一系列场景。一般一个段落包括开始、中间和结尾。镜头剪辑的方法包括镜头内剪辑、镜头外剪辑和平行剪辑。

2.1.1 镜头内剪辑

在一个主镜头记录整个场景的情况下，为了避免单调，可以在"影片内、画面内"或者"在镜头内"有各种剪辑技巧，如切换景别、变化角色高度等。

2.1.2 镜头外剪辑

一个主镜头与其他短镜头交切。故事叙述由主镜头完成，其他短镜头则从不同的距离来拍摄这一场景的片断，或者引入别处的对象，把它们穿插在主镜头中，从而强调故事的关键情节。

2.1.3 平行剪辑

两个或更多的主镜头平行地混在一起，让观众的视角交替从一个主镜头转到另一个主镜头。

在表现一个电影的段落时，可以综合运用以上三种方法或其中的一种。

2.2 镜头连接

镜头连接有两种方式，分别是：直接切换和光学转换。

直接切换在视觉转换上是突然的，一般是在前后镜头内容需要出现明显的时空跨越时采用。光学转换采用淡入、淡出、叠化和划的方式连接前后两个镜头，由此可以得到一种平稳的视觉转换。

在动画片中，画面是通过一个一个的镜头连接起来的，因为很多情况下连接得非常平滑，所以观众意识不到这种断裂感。但实际上，人们在日常生活中用眼睛看周围事物的时候，也是断裂式的，而这种断裂是由于人眨眼这个动作产生的。每一次眨眼，再睁开的时候，人们都可以将之前焦点集中在另外的位置。这与电影中的镜头剪辑是一样的。在不眨眼的情况下，人们可以转动眼球，或者转头，甚至转身，改变视野。人眼的这种活动和电影镜头、画面剪辑是异曲同工的。

 思考练习

1. 什么是景别？景别的类型有哪些？
2. 什么是镜头剪辑？镜头剪辑有哪些方法？
3. 选择一部经典影视动画片，判别其中的镜头景别。
4. 利用3ds Max模拟镜头景别。
5. 利用专业或家用摄像机的、手机模拟练习摄像机的镜头变化。

 摄像机机位设置

 任务概述

本任务对摄像机机位的含义、作用及三角形原理的运用进行了探究，然后结合实训模拟了三角形原理。

 学习目标

理解摄像机机位的含义、作用，掌握三角形原理的应用技巧。

 背景知识

3.1 摄像机机位的含义

摄像机机位是指摄像者在拍摄画面时摄像机所处的位置和角度。摄像机镜头与被摄对象在垂直平面上的相对位置或相对高度被称做垂直平面角度或摄像高度，这种高度的相对变化形成了三种拍摄角度：当摄像机镜头与被摄对象高度持平时，称为平角或平摄；当摄像机镜头高于被摄对象向下拍摄时，称为俯角或俯摄；当摄像机镜头低于被摄对象向上拍摄时，称为仰角或仰摄。摄像机镜头与被摄对象在水平平面上，用360度的相对位置拍摄，属于水平平面角度摄像方向，也就是通常所说的正面、侧面或背面。

3.2 摄像机机位的作用

摄像者对拍摄位置和角度的选择，实际上就是对画面的选择和确定。拍摄角度不同，直接决定了画面中形象主体的轮廓和线形构架，决定了画面的光影结构、位置关系和感情倾向。对同一被摄对象来说，不同角度、不同方向的造型表现将会呈现不同的视觉形象和画面结构。

平摄所得到的画面使人感到平等、客观、公正、冷静、亲切。俯摄具有如实交待环境位置、数量分布、距离远近的特点，画面往往严谨、实在。仰摄使画面中形象主体显得高大、挺拔、具有权威性，视觉重量感比正常平视要大，因此画面传递赞颂、敬仰、自豪、骄傲等感情色彩，常被用来表现崇高、庄严、伟大的气概和形象。

摄像方向发生变化，画面中的形象特征和意境等也会随之发生明显的改变。正面方向拍摄有利于表现被摄对象的正面特征，容易显示出庄重稳定、严肃静穆的气氛。侧面方向分为正侧方向与斜侧方向两种情况。正侧方向拍摄有利于表现被摄物体的运动姿态及富有变化的外沿轮廓线条，通常人物和其他运动物体在运动中侧面线条变化最为丰富和多样，最能反映其运动特点。斜侧方向拍摄能使被摄对象本身的横线在画面上变为与边框相交的斜线，物体产生明显的形体透视变化，使画面活泼生动，有较强的纵深感和立体感，有利于表现物体的立体形态和空间深度。背面

方向拍摄使画面所表现的视向与被摄对象的视向一致，使观众产生与被摄对象有同一视线的主观效果。如果是拍人物，那么被摄人物所看到的空间和景物也是观众所看到的空间和景物，给人以强烈的主观参与感。

3.3 三角形原理的运用

3.3.1 三角形原理的内涵

三角形原理是电影工作者在长期拍摄实践中总结出来的一般性的拍摄操作法则。利用该原理能够快速地获得较为理想的构图，使镜头画面的过渡、转换较为自然。

在对话情景中一般都有两个中心角色。这两个居支配地位的角色可有两种布局：直线和直角。可采取四种姿势：面对面、并排、背对背、背靠背。两个角色可取相同或不同姿势。

一个情景中两个中心角色之间的关系线，是以他们相互视线的走向为基础的。因为头部是角色说话的来源，而眼睛则是角色用来吸引注意力或表示兴趣所在的最有力的方向指示器，关系线必是两个中心角色头部之间的一条直线。在关系线的一侧有三个顶端位置，它们构成一个底边与关系线平行的三角形。镜头的视点是在三角形的顶端，其主要优点是角色各自处在画面固定的一侧。在关系线两侧各有一个三角形的镜头视点布局。三角形原理的首要规则就是选择关系线的一侧并保持在那一侧。三角形原理是电影语言要遵守的最重要的规则之一。

3.3.2 三角形原理在对话情景中的应用

一个角色在表达内心声音时，表情可以有反应，但无同步口型。内心声音可以由主角用记忆的或想象的声音来代替。从角色的眼睛到所注视的对象之间可引出一条关系线，因而就可应用三角形原理。

两个角色的位置关系有多种，应采用相应不同的方式或方法进行拍摄，还应注意镜头视点与角色之间的距离和高度。

三个角色可按三种线形布局安排，如直线形、直角形、三角形，位置关系大致有：三角色一线；两角色一前一后，面对第三者；直角形或"L"字形、三角形。角色交谈时，其中有两个主导的注意中心和一个沉默的主宰者，都可以通过使用三角形原理而保持在原来的画面位置。

3.3.3　三角形原理的模拟应用

三角形原理要解决的问题是：面对一个或多个角色对话时，如何安排角色彼此间的位置关系和镜头表现的视点，最终获得一组合适的镜头画面。该原理对影视动画中的角色表现非常有用，有利于角色的塑造和情景真实性的渲染。

在动画制作中应用三角形原理时只能靠模拟。模拟时，应注意如下几点：

第一，角色远近效果的真实性表现。远小近大，远明近暗或者远暗近明，远模糊近清晰，这些在真实拍摄中很自然产生的画面，在动画制作尤其是二维动画制作中却需要特别的并且有意识的设计才能很好地表现，否则会出现不真实、前后情景不一致的情况。

第二，拍摄机景深模糊的模拟。在真实拍摄时，有时为了配合视觉中心的转移，突出当前做动作的角色，摄像者会通过变焦操作来实现景深模糊的效果。在动画片制作中，可以通过对不同角色图像层做专门的模糊处理来模拟这样的效果。

第三，构图的艺术夸张。在真实拍摄时，画面构图的夸张是非常有限的，但动画片不同，可以通过极尽夸张的构图，改变画面中角色间的正常大小、高低等方面的比例，来突出某个角色或渲染某个场景的气氛。

 进入实训

3.1　实训内容

运用3ds Max模拟三角形原理。

3.2　实训过程

步骤1　打开任务2中的"景别定义.max"，另存为"三角形原理.max"。

步骤2　点选骨骼的任意部位，然后进入运动面板，点击"Track Selection"参数面板下的██，这时选择对象将自动转换为骨骼中心（Bip001）。

步骤3　按下Shift键不放，在顶视图中沿着Y轴向下拖动一段距离，然后松开鼠标左键，在弹出的面板中点选Copy，复制一份骨骼，接着将其旋转，使其面对先前的骨骼（见图3—17）。

图3—17

步骤4 运用摄像机操作工具 ，操作根据上文的镜头运动描述设置摄像机机位，如正拍（见图3—18）、过肩拍（见图3—19、图3—20）、内反拍（见图3—21、图3—22）、俯拍（见图3—23）、仰拍（见图3—24）。

图3—18

图3—19

图3—20

图3—21

图3—22

图3—23

图3—24

 思考练习

1. 摄像机机位的含义是什么？摄像机机位的作用是什么？

2. 如何理解三角形原理？

3. 利用3ds Max模拟选择一部经典影视动画片，分析其中的摄像机机位（三角形原理）。

4. 利用专业或家用摄像机、手机拍摄练习摄像机的机位变化。

任务 **4** 模拟镜头运动

任务概述

本任务阐述了镜头运动的含义及其类型，然后结合实训介绍模拟镜头运动的基本方法。

学习目标

理解镜头运动的意义及其类型，掌握模拟镜头运动的基本方法。

背景知识

4.1 镜头运动的含义

镜头运动即运动摄像，指在一个镜头中通过移动摄像机机位，或者改变镜头光轴或焦距所进行的拍摄。通过这种拍摄方式所拍到的画面，称为运动画面。

4.2 镜头运动的类型

4.2.1 推镜头

推镜头是指被摄对象不动，由摄像机做向前的运动拍摄，取景范围由大变小，分快推、慢推、猛推。

4.2.2 拉镜头

拉镜头是指被摄对象不动，由摄像机做向后的拉摄运动，取景范围由小变大，也可分为慢拉、快拉、猛拉。

4.2.3 摇镜头

摇镜头是指摄像机位置不动，机身依托于三角架上的底盘作上下、左右、旋转等运动，使观众如同站在原地环顾、打量周围的人或事物。

4.2.4 移镜头

移镜头又称移动拍摄。从广义上讲，运动拍摄的各种方式都为移动拍摄。但从狭

义上讲，移动拍摄专指把摄像机安装在运载工具上，沿水平面在移动中拍摄对象。

4.2.5 跟镜头

跟镜头指跟踪拍摄，包括跟移、跟摇、跟推、跟拉、跟升、跟降等，即将跟踪拍摄与移、摇、推、拉、升、降等20多种拍摄方法结合在一起，同时进行。

4.2.6 升降镜头

摄像机在升降装置上做上下运动所拍摄的画面叫做升降镜头。常用于宏观地展现环境、场合的整体面貌，有时还包括空中拍摄，具有广阔的表现力。

4.2.7 甩镜头

甩镜头又称扫摇镜头，指从一个被摄对象甩向另一个被摄对象，表现急剧的变化，作为场景变换的手段时不会显露剪辑的痕迹。

4.2.8 空镜头

空镜头又称景物镜头，是指没有剧中角色（不管是人还是相关动物）的纯景物镜头。

4.2.9 综合镜头

综合镜头又称综合拍摄，是指推、拉、摇、移、跟、升、降、俯、仰、旋、甩、悬、空等拍摄方法中的几种结合在一个镜头里进行拍摄。

4.3 镜头运动的模拟

4.3.1 拍摄模拟

动画片的摄像台是立式的，摄像机固定安装在机架上部，拍摄对象是画在纸上的。如果要使动画片中出现摇镜头和跟镜头的效果，就必须增加背景画面设计的长度。拍摄时，将所画的背景固定在摄像台的移动轨道上，通过逐格变换位置取得移动镜头的效果，有如下几种方法：

第一，横向移动镜头，指景物画面定位器与摄像机镜头成平行方向的左右移动。

第二，直向移动镜头，指景物画面定位器与摄像机镜头成垂直方向的上下移动。

第三，斜向移动镜头，指景物画面定位器与摄像机镜头成斜角度方向的移动。

第四，弧形移动镜头，指景物画面定位器与摄像机镜头成弧形角度的移动，也可称为扇形移动。

第五，边推(拉)边移式镜头，指镜头的推拉与移动相结合的一种处理方法。它

不仅改变画面的视距，同时又改变画面的位置。

4.3.2 软件模拟

采用动画软件模拟推拉镜头的前提是：原画绘制必须保证缩放后画面的品质，即图像须以缩放的终点来确定其大小。对导入的图像进行缩放参数值的变化并记录关键帧，即可实现镜头推拉效果。参数值从小变大，形成推镜头；参数值从大变小，形成拉镜头。如果不是完全正向推拉，同时还要对位移参数值做相应变化并记录关键帧。

采用动画软件模拟移动镜头的前提是：原画必须满足足够宽或高的位移的范围。对导入的图像进行位置参数值的变化并记录关键帧，即可实现各种镜头移动效果，如横向移动、直向移动、斜向移动、弧形移动。如果边推(拉)边移式镜头，同时还要对缩放参数值做相应变化并记录关键帧。

 进入实训

4.1 实训内容

运用3ds Max进行模拟镜头运动。

4.2 实训过程

步骤1 启动3ds Max，新建文件"镜头运动.max"。

步骤2 创建若干个几何体和一个平面（Plane），分别指定棋盘格材质和一个纯灰色材质，将其当作一组建筑和地面。

步骤3 创建两个两足角色骨骼（Biped）。点选其中一个骨骼的任意部位，然后进入运动面板，点击▓，弹出足迹面板（见图3—25）。点击▓，弹出足迹参数面板（见图3—26）。点击▓，将定义的足迹转换成关键帧（见图3—27）。

步骤4 创建若干目标摄像机，分别命名为"推镜头"、"拉镜头"、"摇镜头"、"移镜头"、"跟镜头"；接下来分别将视图切换至这些摄像机镜头，打开自动关键帧记录按钮，运用摄像机操作工具▓▓▓▓操作视图，实现镜头推、拉、摇、移、跟等运动效果。

图3—25

图3—26

图3—27

 知识拓展

4.1 主观镜头表现

即把镜头当成片中某一角色的眼睛，来呈现某个场景。例如，当表现激烈的动

作时，可以从片中某一角色的角度来表现，从而使观众身临其境地体验到动画片中角色的强烈感受。

4.2　运用运动幻觉

　　把被摄对象置于背景前或前景后，移动、缩放背景或前景，或者置于作为活动蒙罩用的蓝屏前。这样即使对象是静态的，也可以使观众产生对象运动的幻觉。

4.3　短镜头

　　电影中一般指30秒（每秒24格）、约合胶片15米以下的镜头；电视中一般指30秒（每秒25帧）、约合750帧以下的连续画面。

4.4　长镜头

　　电影和电视都可以界定在30秒以上的连续画面，称为长镜头。对于长、短镜头的区分，国际上尚无公认的标准，上述标准是一般情况下被人们所认可的。曾经出现过耗时10分钟、长到一本（指一个铁盒装的拷贝）的长镜头，也有短到只有两格、描绘火光炮影的战争片短镜头。

4.5　变焦镜头

　　变焦镜头即变焦拍摄，指拍摄机器不动，通过镜头焦距的变化，使远方的人或物清晰可见，或使近景从清晰到虚化。

 思考练习

1. 什么是镜头运动？镜头运动通常包括哪些类型？各是什么含义？
2. 选择一部经典影视动画片，分析其中的镜头运动。
3. 利用3ds Max模拟镜头运动。
4. 利用专业或家用摄像机、手机拍摄练习镜头运动。

项目**4**

动画编剧

项目概述

在实际工作岗位中，动画编剧担负着动画剧本创作或者改编的重任。根据其岗位要求，本项目分为4个任务来具体讲解动画编剧的相关知识：动画编剧解读、动画编剧对角色的塑造、四格漫画编剧、影视动画编剧。

实训目标

通过实训，使学生能够创作一部简单的四格漫画剧本和一部小型的影视动画剧本。

实训要点

通过动画剧本对角色的塑造掌握动画剧本的创作方法。

任务1 动画编剧解读

任务概述

本任务阐述了动画编剧的含义、特点、基本步骤以及动画剧本的创作方式，讲解了动画片情节设计的方法，并通过实训解读动画编剧的特点及手法。

学习目标

掌握动画编剧的含义、特点、基本步骤及具体方法。

背景知识

1.1 动画编剧的含义

动画编剧是指用形象化、艺术化的视听语言来描述画面，并由画面讲出完整故事或表达某种情绪。富于视听表现力的情节设置、简洁准确的语言是影视动画剧本应具备的特征。

1.2 动画编剧的特点

动画编剧是用动画片的方式来思考，用文学的方式来表达的，其最终目的是拍摄，而且必须符合银幕表现的需要。动画片文学作品有自己独特的美学特征，而这些特征是由动画片的艺术特性所决定的。

1.3 动画编剧的基本步骤

无论是角色刻画，还是影片的主题内涵，都要有故事作为载体。动画编剧的首要任务就是提供一个可以用动画形式来表现的故事。动画剧本故事的编写一般经过剧本创意、编写故事梗概、拟订剧本大纲、剧本编写四个步骤。

1.3.1 剧本创意

剧本创意就是构思出独特的讲故事的视角和方式。动画故事最初的来源就是

素材和题材，素材是未经过动画编剧者加工的原始材料，题材是经过动画编剧者提炼、加工的素材。动画编剧者必须从动画影片的主题出发，通过各种途径获取相关素材，并对这些素材进行加工，进一步获取题材。最后，运用多种艺术手法去完成某个故事的动画剧本。

1.3.2　编写故事梗概

根据创意和搜集的素材，编写出故事框架和大概情节，为下一步动画剧本的编创打好基础。

1.3.3　拟订剧本大纲

根据故事梗概编写一个纲要，交待剧本的场景，并对各场景做简单的叙述，为下一步的正式剧本编写做好准备。

1.3.4　剧本编写

根据剧本大纲，按照动画剧本文学创作规范正式进行剧本编写，对每个场景进行详细描述，便于后面动画分镜头画面的绘制。

1.4　动画剧本的创作方式

1.4.1　改编

动画剧本改编的对象范围广泛，包括戏剧、小说、散文、诗歌、故事、民间传说、神话等。忠实性和创造性的结合是改编的基本原则。改编有忠实原著、局部改编、颠覆式改编等方式。在动画片创作中，很多剧本就是改编自其他类型的文学作品。改编动画剧本时多采用戏剧化结构，编剧就需要对原来的故事作结构上的整理，找出原本故事线索的开端、发展、高潮、结尾，使观众能抓住明确的故事发展脉络，简化那些较为细碎的情节支线，寻找巧妙的切入点带观众进入故事。改编作为动画剧本的创作方式之一，不仅在塑造角色、故事构思方面优于其他作品，而且已有的知名度也为动画片作了很好的前期宣传。

1.4.2　原创

原创是指作者首创的、非抄袭模仿的、内容和形式都具有独特个性的成果。动画剧本多属原创，其故事蓝本多数是作者的一次独特的经历或者某种心灵感触，剧本的内容较少，场景不复杂，但剧本的结构和编写的要求和大部分的动画片并无明显区别。

1.5　动画片中的剧情设计

剧情即动画片中情节的总体构成，是编剧者对生活的概括、提炼和加工后所形成的情节框架，以塑造角色和体现主题。它以事件的因果关系为依据，将各部分组成一个整体。剧情由一系列能够显示角色与角色之间关系的具体事件构成，一般包括开端、发展、高潮、结局（即起、承、转、合）四部分。

1.5.1　开端

情节结构中的开端除了交代时间、地点、角色外，主要是反映作品中矛盾冲突的起点，引出主要矛盾的起因，为故事的主要情节打下基础，并通过视听细节把故事风格表现出来。

1.5.2　发展

发展是指开端揭开矛盾冲突后，主要矛盾及其他各种矛盾冲突相互纠缠，扭结在一起不断发展激化，直到高潮出现前的情节描写过程。它是整个剧情的主干，是把情节推向高潮的基础。在剧本中，发展部分的主要作用是为故事情节的高潮积聚力量，但是这种积累不是平铺直叙，而是不断制造悬念，不断掀起小的波澜。

1.5.3　高潮

高潮是主要矛盾发展到最紧张、最激烈、最尖锐的阶段，是决定角色命运、事件转折和发展前景的关键环节。一部动画片中，高潮往往是给观众留下最深刻印象的部分，因为该部分的情感气息最浓烈、情感的张力最强大。为剧本设计一个精彩、有震撼力的高潮是编剧需要考虑的很重要的一部分。

1.5.4　结局

结局是剧情发展的最后阶段，即矛盾冲突已经结束、角色性格的发展已经完成，事件已有结果，主题得到了完整的体现。故事的结局最明显的标志就是事件的结束。对于结局的处理，有两个方面的问题需要注意：一是不能拖泥带水，二是要留有余地。

 进入实训

1.1　实训内容

选择经典动画剧本《狮子王》中的精彩片段，对照故事蓝本，解读动画编剧的特点及手法。

1.2 实训过程

以下是对动画片《狮子王》中的部分剧本的解读：

（早晨，岩石上跳出了辛巴，他跑来跑去叫着爸爸。）

辛巴：爸爸！爸爸，我们要走了。快醒来！

（辛巴叫醒木法沙。）

辛巴：爸爸？……爸爸，爸爸，爸爸，爸爸，爸爸，爸爸，爸爸……

沙拉碧：你的儿子……醒了。

木法沙：在天亮前，他是你的儿子。

辛巴：爸爸？爸爸！……哇！

（辛巴用力地拉着木法沙的耳朵。）

辛巴：你答应过我的！

木法沙：好了，好了。我醒了，我醒了。

辛巴：哈！

（木法沙打了一个哈欠。）

上面几行文字既交代了时间（清晨，天刚亮），又交代了故事的主人翁（辛巴一家人），同时又刻画出了不同人物的性格、年龄特征（辛巴年幼、天真、淘气；木法沙虽然是一国之王，但是和家人在一起时，却是一个慈祥的父亲），而且营造出了一家人和睦相处、普天太平的气氛，与后面家破人亡、部落相残的凄惨景象形成强烈对比，从而增加了影片的戏剧性。

（木法沙和沙拉碧跟着辛巴到荣耀岩石的顶端。）

木法沙：辛巴，阳光照到的一切都是我们的王国。

辛巴：哇！……

木法沙：总有一天太阳将会跟我一样慢慢下沉，而且在你当新的国王的时候一同消失。

辛巴：这一切全部将会是我的吗？

木法沙：所有一切。

辛巴：那么，那阳光照不到的地方呢？

木法沙：那超过了我们的国度。你绝对不可以去那里。

辛巴：但我以为一个国王可以随心所欲。

木法沙：哦，你错了，国王也不能够随心所欲啊！

辛巴：不能？

木法沙：辛巴……

通过上面木法沙父子的对话，进一步刻画出辛巴天真（年龄小，对国王的理解非常简单）、木法沙的王者气概与理智，同时在字里行间暗示着平静的原野将经历一场改朝换代、新老更迭的悲壮场面，辛巴将经历一场巨大的考验。这为后面的情节做好了铺垫。

 知识拓展

编剧的目的一般是为了最终的表演、拍摄、制作，所以从某种意义上讲，剧本的实用性非常重要，这是它与文学著作最大的区别。由于现代动画的形式、传播媒介、受众已经有很大拓展，如手机动画、网络动画、游戏动画、影院动画等，它们有自己的特殊性，在编剧的格式、内容、示意手段等方面也可能存在较大的差异。因此，动画编剧者在着手编剧时必须要有针对性，以便剧本需求者正确理解剧本，从而确保动画制作的效率与效果。

 思考练习

1. 什么是动画编剧？它有何特点？

2. 动画编剧的基本步骤有哪些？它的创作方式有哪几种？

3. 如何进行动画片中的剧情设计？

4. 选择一部具有代表性的动画剧本，加以仔细阅读，注意其编写格式、段落划分与普通文学作品有哪些差异。

 动画编剧对角色的塑造

 任务概述

本任务先对动画角色的特性进行了分析，然后介绍了动画角色塑造的步骤与方

法，最后选择动画影片《花木兰》中的精彩片断，解读动画编剧对角色塑造的作用。

 学习目标

掌握运用动画编剧来塑造动画角色的步骤及具体方法。

 背景知识

2.1 动画角色的特性分析

塑造角色形象是动画编剧最重要的任务。动画角色具有很大的创造空间，动画剧本自身的特殊性，也决定了这种形式擅长刻画角色。由于容量上的限制，剧本中的角色形象多为相对集中在一个或一组，它们是矛盾冲突的主体和情节的轴心。在构思动画剧本的时候，首先一定要明确准备着力表现的是哪个角色，然后设计如何将主要的戏剧矛盾、情绪氛围都围绕这个角色展开。通过浓缩、精练、夸张的手段，使这些动画角色赋予人性，但又比真人更戏剧化，更显得亲切。

2.2 塑造动画角色的步骤

2.2.1 角色定位

角色定位是指为角色塑造而设定的目标，即解决角色最终被塑造成什么样子的问题。独辟蹊径的角色定位，是一个动画主角超过其他角色的前提条件。

2.2.2 提炼"原生"角色

选择合适的"原生"角色并对角色特点进行夸张放大。无论主角是动物、植物，还是想象出来的古怪精灵，提炼"原生"角色就是要求动画编剧对角色性格进行简化，选择那些最有典型性、最鲜明、最富有表现力的个性特征。

2.2.3 角色性格细节化

即为角色增添性格化的细节。通过一些细节表现角色，让观众感受到动画角色善良、自私、古板或幽默等多种性格（见图4—1）。

图4—1

2.3 塑造角色的方法

2.3.1 用对白塑造角色

对白是动画编剧塑造角色的基本手段之一。它既能表现出谈话角色的心理活动，又能与对方交流，所以对白可以影响彼此的情绪和行为，对推进剧情、加强造型表现力、刻画角色性格、揭示角色内心世界等方面有积极的作用。

在动画剧本中，运用对白的基本要求包括：符合角色的身份和性格逻辑（如怪物外表与英雄心理）；具有性格色彩；符合角色关系和规定情境，具有动作性（习惯动作），要精简生动；与画面及其他表现元素(音乐音响)等密切配合，做到生活化、口语化（如运用口头禅）。

2.3.2 用内心与动作塑造角色

动画剧本中的主要角色在与周围环境和其他角色的矛盾冲突中产生于内心的反应活动，是以角色的外部动作和言语动作为主体，是银幕动作的表现依据。

动画编剧揭示剧中角色内心世界和刻画角色性格的基本手段包括内心动作、外部动作和言语动作。内心动作是外部动作和言语动作的依据，外部动作和言语动作则是内心动作的外部表现。外部动作和言语动作时常是内心动作的表象甚至假象。动画编剧只有在准确地掌握角色内心动作的前提下，才能正确地处理角色的外部动作和言语动作。同时，也只有在准确地描写角色的外部动作和言语动作的前提下，才能正确地揭示角色的内心活动(见图4—2)。

图4—2

2.3.3 用肖像描写塑造角色

肖像描写是动画编剧对角色的外表特征所做的描写，是刻画角色性格的一种辅助手段。由于肖像描写最终要通过动画艺术家和其他创作部门来共同完成，因此没有必要像某些小说中的肖像描写那样细致，只要抓住若干外表特征细节，进行比较准确、精炼的形象勾画，粗略地表现出角色的职业身份、生活处境和社会地位作为参考即可。

2.4 环境与气氛对角色的塑造

环境与气氛是指外界景物、事件和角色关系等因素构成的情境，表现角色思想感情产生的小空间，也就是动画剧本中的单元。剧本中情境的构思要具体、明确，富于想象，丰富多变，但必须受剧本总体构思的严格制约。角色的思想感情总是在某种特定的情境中才得以显现。通过想象所构成的带假定性的情境，必须和角色特定的思想感情相联系，表现出规定情境中感情的真实（见图4—3）。

图4—3

 进入实训

2.1 实训内容

选择经典动画剧本《花木兰》中的精彩片段，解读动画编剧对人物塑造的作用。

2.2 实训过程

以下是对动画影片《花木兰》的部分剧本片段的解读：

晚上花胡打开他的军械库，拿出他的剑，准备练习武术，但是由于他的右腿受了伤而打了个趔趄。木兰在门后看着，深深地叹息。

晚餐时，花胡、花奶奶、花夫人和木兰默默地吃饭。

木兰突然站起来，"砰"地把茶杯摔在桌子上。

木兰：你不应该去！

这里，通过木兰的内心动作（深深地叹息）、外部动作（默默吃饭、突然站起来、摔杯子）及简短有力的语言动作，充分地表现了她对父亲的疼爱（外部动作和言语动作则是内心动作的外部表现），担心的心理和刚烈的性格，为下文替父从军作了很好的铺垫。

（雨中）

木兰坐在巨石神龙的基石上。

木兰看着自己在积水中的倒影。

木兰遥望着在卧室中的父母。

木兰有了主意，她来到祠堂，先鞠一躬再向祖先祈祷。

木兰去她父母的卧室悄悄拿走了征兵诏书，将头梳放在她母亲的枕边。

木兰打开内阁，取出盔甲，用父亲的刀剑剪短头发，并穿戴整齐。

木兰来到马房，汗血马一看见木兰大吃一惊。木兰安慰汗血马。

木兰骑着汗血马冲出了家。

这一段主要是通过外部动作来表现木兰的心理活动。先是静态动作——呆坐、

看倒影、遥望、思索，再加上外部环境（雨中）对角色的塑造，木兰的犹豫踟蹰，内心剧烈的思想斗争鲜明呈现；继而是一些外部动作——祠堂祈祷、取走诏书、落发装扮、骑马远走。这一系列的外部动作连贯利落，一气呵成，充分表现了木兰从内心动作，到下定决心替父从军的坚定心态，也体现出其敢作敢为的果断性格。

 知识拓展

动画编剧的独特性在于它的原创性，通常都是极力营造一个虚拟的世界。即使是建立在真实故事、角色、场景等基础上，它也会习惯性地添加大量的虚幻情景。可以说，充分的想象力是动画编剧的灵魂所在。然而，培养这方面的想象力，需要长期的、各方面的生活累积。在媒介十分发达的今天，除了切身的生活体验、传统的书本阅读，还可以充分利用互联网、电影电视、手机等，去获得想象的资源，汲取创造力的营养。

 思考练习

1. 动画片中角色的特性是怎样的？如何用动画剧本成功地塑造角色？
2. 环境与气氛对动画角色塑造有什么作用？
3. 选择一部具有代表性的动画剧本，加以仔细阅读，分析其是如何成功塑造角色的。

 四格漫画编剧

 任务概述

本任务先从理论上阐述了四格漫画的含义、绘制要点及格式，然后通过具体实例进一步讲解相关知识与技能。

 学习目标

掌握四格漫画的绘制要点。

3.1 四格漫画的含义

四格漫画，顾名思义就是以四个画面分格来完成一个小故事或一个创意。四格漫画短短几格涵盖了一个事件的发生、发展及结局。四格漫画着重创意，画面不需要很复杂，角色也不要太多，对白精简，让人容易轻松阅读。

四格漫画主要强调叙事。四幅中的每一幅都有其特定的内容含义和基本要求：

第一格　不要讲太多铺垫，直达主题，通常交代场景、角色、角色和角色、角色和场景等之间的关系。

第二格　让故事继续发展，通常交代发生的事件。

第三格　设计一个突发事件，常常交代角色对于突发事件的反应。

第四格　给人一个意想不到的结局。

四格漫画是一种古老的艺术表现形式，主要强调叙事。早期的漫画除了传统的单幅外，就是四格讽刺漫画：开头、发展、高潮、结尾，所以是四格（见图4—4）。后来又发展到六格和八格，情节展开比较多。现在对格数已经没有限制。

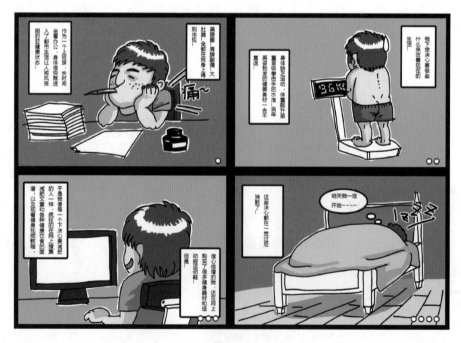

图4—4

3.2 绘制四格漫画的要点

绘制四格漫画的要点有以下几个方面：

第一，掌握四格漫画起、承、转、合的表现特点，前三格铺陈蓄势，第四格出其不意；

第二，使用的对白尽量精简，不用对白只靠表情和动作是最好也是最难的表达方式；

第三，利用画面表现出幽默、有趣的效果；

第四，画面中的角色表情、动作、场景等细节要描述清楚、生动；

第五，动作、表情、对白、情节安排必须符合各个角色设定的性格特征与一贯性。

3.3 四格漫画的格式

四格漫画一般没有一定的尺寸标准，关键是看需求者的要求，一般只要能画在B5和A4的原稿纸（现在一般都用专用的纸）的平分4格都是可以的，可以是4格排成一竖排，也可以是排成一个"田"字形。

 进入实训

3.1 实训内容

用四格漫画表现一个在外派头十足、在家却十分惧内的老板的一天生活经历。

3.2 实训过程

第一格：

（场景：老板办公室，墙上的时钟指向9点）

老板拿着公文包刚进办公室，一边把公文包放在桌上，一边头也不回地喊道："咖啡！"

老板身后的门口，秘书Sally端了杯冒着热气的咖啡急急忙忙迈进老板办公室。

图右下角注明：上午。

第二格：

（场景：老板办公室，墙上的时钟指向9点15分）

老板悠闲地坐在椅子上，一边喝咖啡，一手举过头顶，头也不回地喊道："报纸！"

老板身后的门口，秘书Sally拿了份报纸急急忙忙迈进老板办公室。

图右下角注明：上午。

第三格：

老板在办公桌前一边看手里的文件，一边头也不回地叫道："文件！"

老板身后的门口，秘书Sally拿了份文件急急忙忙迈进老板办公室。

图右下角注明：下午。

第四格：

（场景：老板家，墙上时钟指向11点）

老板老婆坐在沙发上一边看电视，一边头也不回地叫道："洗脚水！"

老板正弯着腰，满头大汗地急急忙忙从沙发后端盆水过来。

图右下角注明：晚上。

 知识拓展

　　动画剧本的需求者是动画制作方，动画剧本的文字稿的完成只是一个半成品，它必须得到委托方和制作方的认可，才能促使作品的完成。制作方对剧本的评价比较复杂，它与制作方的目的、诉求以及评价者的文化素养有很大的关系。

　　动画剧本的表现形式和表现手法与影视剧本、舞台剧本在许多方面存在差异，如选题创意、剧本内容的演绎与表现手法、音响创作、发行市场等。

 思考练习

1. 什么是四格漫画？
2. 绘制四格漫画有哪几个方面的要点？
3. 选择若干网络流行语，创作若干四格漫画剧本。

 影视动画编剧

 任务概述

　　本任务先从理论上阐述了影视动画的界定、影视动画剧本的类型及表述格式与方法，然后结合实训介绍了影视动画编剧的过程及技巧。

 学习目标

掌握影视动画编剧的基本要领。

 背景知识

4.1 影视动画的界定

影视动画原本是指影院动画与电视动画的统称。二者在制作流程、规格制式、品质要求、发行渠道、传播媒介等方面存在差异。但是，如今的影视动画泛指所有带有剧情的动画片。根据动画片的时间长短，可以分为动画长片与动画短片，但二者的时间分界线也并没有严格的标准，现在一般指时间在30分钟之内（含30分钟）的动画片为动画短片，时间超过30分钟的动画片为动画长片。由于动画长片通常作为电影在影院播放，电视动画片单集属动画短片，但它们构成系列、连续的动画片，也可以理解为比影院动画片还长的动画长片，因此可以将动画短片界定为长度在30分钟之内的单集动画片。

4.2 影视动画剧本的类型

4.2.1 影院动画片剧本

影院动画片在感官娱乐方面具有制造视听奇观的优势，并能以多层次的主题内涵作为影片的内部核心。从创作剧本的角度上看，在情节上要注意规定视觉爆破点，故事内涵也要考虑不同层次观众的需求。"大事件小角色"的构思模式、"完美的大团圆结局"等，是创作影院动画片剧本的常用技巧。

4.2.2 电视动画片剧本

电视动画片可分为系列片与连续剧。系列片的故事每集都单独成篇，相对独立。连续剧既要有一个从头到尾的故事，又要有每集相对完整的单元情节。

电视动画片由于其播映时间长的特点，要求在创作剧本时对观众有明确的定位，保持故事线索清晰。在选择题材、确定切入角度时，要考虑故事的可扩展性。创作连续剧要有从头到尾的"大故事"框架，创作系列片需每篇独立成章。但是无论哪一种形式，都应注意把握整体风格，做到每个小单元(每集)独

立、完整。

4.2.3 动画短片剧本

动画短片包括艺术短片、MTV、动画广告等。动画短片剧本中更多的是灵感和创意，是个性的自由发挥和创造，动画短片具有新鲜的、具有独创性的形式感。形式感的求新求变，不仅限于材料、制作技术的突破与创新，更重要的是思维方式的突破。形式感的构思、创意是与故事情节、画面审美等元素紧密相连的。

4.3 动画剧本的表述

4.3.1 动画剧本的表述格式

动画剧本的格式是有统一标准的、区别于其他文学样式的格式。

第一行　介绍场号；概括地介绍这场戏的时间和空间，时空的类别（日景、夜景；内景、外景）。

第二行　介绍角色的基本状态和动作。

后面各行　"逐个镜头"地叙述角色的动作和行为。

4.3.2 特殊情况的表述方法

当所要表现的角色有某种想法或有某种感受的时候，要用具体的行为动作去展现，而不是单单把它叙述出来。例如：表现角色不耐烦的情绪，就用"不停地变换坐姿，皱眉思考"把角色内心的活动展示出来。表现时间过去很久，或者角色阐述大段抽象的言论时，要跳出当前角色所处的具体场景（往往是内景或外景的局部）而去描写外景。

对于剧本写作的初学者来说，注意掌握剧本的这些特性很重要，否则创作出来的作品就可能不适合拍摄，或是不能很好地表达所要呈现的内容。

 进入实训

4.1 实训内容

根据搜集得到的中医药材杜仲的各种素材，编写一个片名为《杜仲》的动画剧本。该动画片的时间控制在15分钟左右，最终动画片采用三维方法制作。

4.2 实训过程

4.2.1 搜集原始素材

杜仲药材的民间传说：

很多年以前，货物主要是靠小木船运输，船上拉纤的纤夫由于成年累月低头弯腰拉纤，以致积劳成疾，他们10个中有9个患上了腰疼痛的顽症。有一位青年纤夫，名叫杜仲，心地善良，他一心只想找到一种药能解除纤夫们的疾苦。

……

洞庭湖的纤夫们听到这一噩耗，立即寻找，找了九九八十一天，终于在洞庭湖畔一山间树林中找到了杜仲尸体，他手上还紧紧抱着一捆采集的树皮，纤夫们含着泪水，吃完了他采集的树皮，果真，腰膝痛全好了。为了纪念杜仲，人们从此将树皮正式命名为杜仲。

杜仲药材的功能和用法（医学资料）：

杜仲：

【别名】 扯丝皮、思仲、丝棉皮、玉丝皮。

【性味归经】甘，温。归肝、肾经。

【功效】补肝肾、强筋骨、安胎。

【应用】

1.用于肝肾不足的腰膝酸痛，下肢痿软及尿频等症。能补肝肾，强筋骨，暖下元。治腰痛脚弱，常配补骨脂、胡桃肉，如《局方》青娥丸；治尿频，可与山萸肉、菟丝子、覆盆子等同用。

2.用于肝肾亏虚，下元虚冷的妊娠下血，胎动不安或习惯性流产等。能补肝肾，调冲任，固经安胎。治胎动腰痛如坠，可配续断研末，枣肉为丸服，即《证治准绳》杜仲丸。亦可配续断、菟丝子、阿胶等同用。现代临床用于高血压症，有可靠的降血压作用。对老人肾虚而又血压高者，可与淫羊藿、桑寄生、怀牛膝等同用；若肝阳肝火偏亢者，可配夏枯草、菊花、黄芩等同用。

除上述资料外，还可以搜集更多的相关素材。

4.2.2 动画编剧

现在仅就上述的素材进行动画编剧。这部动画片是有关中医药材的系列动画

片其中的一部，最终目的是宣扬中华医药文化。在本动画片中需要传达杜仲药材的功能，让观众知道有一种中医药材叫做杜仲，它对医治风寒非常有效。因为只想宣传并让经典药材在世人心目中留下印象，并不苛求人们真正懂得相关医学或药理知识，所以务求动画片有很强的故事性以及足够的视听效果，必须避免说教的痕迹。因剧本篇幅较长，其完整编剧内容可参考配套教学资源。

 知识拓展

　　动画剧本的呈现格式及内容并没有一个很严格的规定，把握这个阶段的工作只需坚持一个原则：方便下一阶段的动画片制作以确保制作出成功的动画片。所以在实际工作中，围绕动画片的内容进行描述的各种文字，都可能成为动画编剧的一部分。如除了动画片剧情描述外，还有专门的动画片角色描述、动画片对话稿（包括旁白），等等。

　　导演对文学剧本进行分析、研究以后，将准备在未来动画片中塑造的银幕形象，通过分镜头的方式诉诸文字，就成为分镜头剧本，也被称之为文字分镜。内容包括镜头号、景别、摄影方法、画面内容、台词、音乐、音响效果、镜头长度等项目。分镜头剧本是导演对动画片全面设计和构思的蓝图，是摄制组统一创作理念、开展工作的主要依据。它有利于保证摄制工作的计划性。多数情况下，动画编剧（很多时候其实就是导演来充当）直接根据某部文学著作或某个民间传说，甚至只是某种主题思想直接编写分镜头剧本。

 思考练习

　　1. 如何界定影视动画？
　　2. 影视动画剧本有哪些类型？
　　3. 影视动画剧本的表述格式有哪些？
　　4. 选择一个精彩的小故事，创作一部时长为3～5分钟的动画短片剧本。
　　5. 收集某经典动画长片的剧本创作的完整资料，加以仔细分析，深入了解动画长片剧本的创作过程及相关技巧。

项目 5
动画分镜绘制

项目概述

　　根据分镜头设计师的岗位要求，本项目先简单介绍动画分镜的基本常识，然后通过具体动画分镜绘制实训，使学生加深对相关知识的了解。本项目分动画分镜解读、粗略性动画分镜绘制、演示性动画分镜绘制、工作性动画分镜绘制4个任务进行讲解。

实训目标

　　通过实训，使学生能够绘制简单的粗略性动画分镜、演示性动画分镜、工作性动画分镜。

实训要点

　　掌握粗略性动画分镜、演示性动画分镜、工作性动画分镜的基本绘制方法。

任务1 动画分镜解读

任务概述

本任务对动画分镜的含义、类型、作用、格式进行了探究，并结合实训对动画分镜的设计过程进行了解读。

学习目标

了解动画分镜的含义，区分动画分镜的类型，理解动画分镜的作用和格式，掌握动画分镜的设计过程。

背景知识

1.1 动画分镜的含义

动画分镜是将动画片的文字内容分切成一系列可以摄制的镜头的一种剧本，动画分镜是导演案头工作的集中表现。

1.2 动画分镜的类型

动画分镜包括两大类型：文字分镜和画面分镜。

1.2.1 文字分镜

文字分镜就是用文字逐个镜头描述故事。每一个分镜头包括的内容（元素）有：时间、情节、镜头类型、配乐、语音等。

1.2.2 画面分镜

用视觉的手段呈现出故事情节，并借此进行逐格检测的影像叫做画面分镜。画面分镜有三种形式：粗略性画面分镜（样片）、演示性画面分镜、工作性画面分镜。每一种形式都有鲜明的特色并为不同的目的服务，后文将对这三种形式进行详细介绍。

在实际工作中，先由动画编剧提供文字分镜，然后由动画导演据此绘制画面分

镜。在没有专设编剧的情况下，导演直接绘制画面分镜。所以，直接根据故事绘制画面分镜的情形更为常见。

1.3　动画分镜的作用

　　动画分镜几乎是从事专业动画制作时不可或缺的工作环节。剧本是通过画面分镜才开始变为实体，有些人甚至认为画面分镜定稿的时候电影也就完成了。因为动画制作是一项颇费资金的工程，重新拍摄是根本不可能的事情。一些动画师愿意把画面分镜当作动画片的一个粗略向导，在制作过程中允许做些修改。这种较宽松的制作方式使导演和动画师能够继续完善设计方案，并通过动画表演为影片添加创造性元素，但是，在经费预算或制作期限很紧张的情况下，这种制作方法让动画师深恶痛绝。如果在作品正式开始前画面分镜仍然没有得到解决，就很可能预示着会出现代价高昂的错误。制作画面分镜要耗费时间，但之后就会给整部动画片节省更多的时间与成本。

1.4　动画分镜的格式

　　无论是文字分镜（见图5—1）还是画面分镜（见图5—2），都没有固定的格式。但是，它们一般都具备动画镜头的基本构成元素，如时间、地点、人物、动作、声音等。

图5—1　　　　　　　　　　　　　　　图5—2

就画面分镜而言，这些要素并非只是动画片中的某一帧图画。画面分镜中的每一帧都标注了产品（动画片）标题和页码，以此来避免片段之间的混淆。镜头要被编号，景别也需交代清楚，每一个镜头包括的帧数也都需予以说明。单个面板非常形象地表现了每一个镜头的内容，尽管由动作特性决定的每一个镜头不仅仅只有一帧。每一帧的下面都会标出对白、动作和声音，这样才能把它们与影像紧密结合。

1.4.1 文字分镜的格式一

Sc-1：（大全景）厚厚的云层中行驶着一架飞机（介绍故事的环境）。

Sc-1a：（全景）俯视云层中飞机全貌（详细描绘飞机的样子）。

Sc-2：（中景）飞机驾驶室里，驾驶员（背面）手扶摇杆（对白）。

Sc-3：（中景）镜头转到老板，（老板已穿上跳伞装备）老板（半侧）面向舱外。

Sc-3a：（中近景）老板回头，朝向驾驶室的方向（对白）。

1.4.2 文字分镜的格式二

【远景】一个小男孩从远处跑来，蹲在一棵长在山坡上的柏树边。

【中景】男孩用手中的红色小铲子，铲起地上的泥土。

 进入实训

1.1 实训内容

根据以下的一则趣闻设计文字分镜与画面分镜。

年轻的爸爸正在教小宝宝学数数。爸爸竖起左手的食指，问宝宝："这是几？"宝宝回答："1。"爸爸很高兴："对，宝宝真聪明！"接着，爸爸又竖起右手的食指，一边与左手中指并凑一起，一边对宝宝说："这是1，这也是1，1加上1，应该是多少呢？"宝宝说："11。"

1.2 实训过程

1.2.1 分镜创意

这则趣闻的确很有趣：大人总是不自觉地用成人的思维方式去教育小孩，

结果常常闹出笑话。很明显，在这则趣闻里，当爸爸伸出左右手指的时候，不仅是爸爸，可能连读者都是信心满满地以为宝宝会回答"2"，结果宝宝偏偏回答"11"。不过，读者短暂的诧异之后，发现大人与小孩都没错。

大多数故事只是从一个想法开始，在我们的大脑里，故事抽象为几个画面。如爸爸和小孩在一起的画面，爸爸竖起指头期待的画面，宝宝回答"11"时面带无辜表情的画面等。我们要用一定的方法把这些散乱的画面有序地组织成一段合理的分镜。故事要组合成一个事件，即需要设定特定的时间和地点来完成这个事件。好的故事还需要故事冲突，爸爸对"2"这个答案的期待和宝宝回答的"11"，就是冲突点。分镜里面还需要一些意象来增强故事感。

在绘制分镜故事的时候，要设立一系列问题，如小宝宝会怎么回答这样的问题来引起观众的兴趣，在故事结局要给出答案来满足观众。

一般的戏剧结构包括：开端、发展和结局。电影剧本可分为第一场、第二场和第三场。这些都是为了构建一个故事而设置的流程。这个故事分三个部分：交代爸爸和小宝宝在客厅玩；爸爸试图教小宝宝识数，障碍是小宝宝不健全的理解力；最后小宝宝说了一个意料之外但又在情理之中的答案。

同样的故事，不一样的拍摄和剪辑，会达到不同的效果。因此，还要考虑分镜的节奏、镜位、剪辑。

1.2.2 文字分镜

时间：白天

场景：客厅

人物：爸爸，20岁出头；宝宝，3岁。

SC-01：(近景)爸爸竖起左手食指，问："这是几？"

SC-02：(近景)宝宝回答："1。"

SC-03：(近景)爸爸又竖起右手的食指，把两根手指放在一起。问："这是几？"(想象泡泡)1+1=2。

SC-04：(近景)宝宝做胜利姿势，说："11。"(想象泡泡)1+1=11。

1.2.3 画面分镜

如图5—3所示。

镜号	画　面	内容	对白	时间
SC-01		爸爸伸出一只手指。	爸爸:"这是几?"	2″
SC-02			宝宝:"1。"	2″
SC-03		爸爸又伸出一只手指。冒出想象泡泡"1+1=2"。	爸爸:"这是几?"	2″
SC-04		想象泡泡内两根木棍从两边跳入,排成数字"11"。	宝宝:"11!"	2″
备注:				

图5—3

知识拓展

在早期的动画中,电影常常只拥有大纲,动画师会在制作过程中构造出故事情节。随着观众的审美水平的不断提高,他们对更优秀的故事内容的需求日趋强烈,为电影创造日益成熟的故事情节成为一种趋势。随着时间的发展,影片添加了越来越多的故事素描图画,画面分镜就这样诞生了。

20世纪30年代中期是传统动画技术发展的"黄金时期"。许多在动画发展史上的重要发明和成果都是在该阶段日趋成熟的。动画分镜的采用无疑对工业化动

画电影的生产和组织管理起到了至关重要的作用。1933年，沃尔特·迪士尼（Walt Disney）和他的创作小组做出了动画历史上最伟大的创举——引进了动画分镜。但动画分镜不是迪士尼（包括他们的团队）的发明创造，早在20世纪初，乔治·梅里爱（George Melie）就在他的部分影片中使用了，导演威廉·卡梅伦·孟席斯（William Cameron Menzies）在20世纪20年代的作品中也曾使用过。此外，艾尔弗雷德·希契科克（Alfred Hitchcock）则是另一个在早期影片中使用分镜头台本的导演。而沃尔特·迪士尼则是第一个在动画行业引入分镜头台本的人。

 思考练习

1. 什么是动画分镜？什么是文字分镜？什么是画面分镜？
2. 动画分镜的作用是什么？
3. 动画分镜的格式是怎样的？
4. 选择一则趣闻设计文字分镜与画面分镜。

 粗略性动画分镜绘制

 任务概述

本任务先阐述了粗略性动画分镜的含义、作用及绘制方法，然后结合实训讲解粗略性动画分镜的绘制要领。

 学习目标

掌握粗略性动画分镜的绘制要领。

 背景知识

2.1 粗略性动画分镜的含义

粗略性动画分镜是画面分镜过程中的第一步，它构成了演示性动画分镜（下文

任务3）的基础框架。这些快速绘制的粗略图画只是动画制作者在进行动画创作之初进行创意的一种工具（手段），只是充当动画制作者之间交流的桥梁，一般不会给非动画制作者观看。

2.2 粗略性动画分镜的作用

经验丰富或功底深厚的动画制作者在阅读剧本的过程中不断涌现出创意灵感时，会立即用粗略的动画分镜快速将其记录（创作）出来。所以，粗略性动画分镜首先是有效记录灵感的工具；另外，粗略性动画分镜是绘制精细的演示性动画分镜或工作性动画分镜（下文任务4）的主要参考。

2.3 粗略性动画分镜的绘制方法

由于粗略性动画分镜重在记录，因此重点不是固定风格或绘画（除非动画制作者自己的构思就是绘画风格），而是把重点放在剧本、故事情节以及动作的协调上。在发展角色动画的时候，角色通常是不可识别的甚至可以由棍型小人来取代。于是，一个粗略的工作性动画分镜就得以生成。如果对此分镜的画面要求简单的话，工作很快就会做完，这就给动画制作者腾出更多的时间投入动画构思等工作。粗略性动画分镜的唯一目的是支持、督促动画人员去完成动画片，其价值不应被夸大，也不应当与动画片割裂。粗略性动画分镜不是动画制作者的主要目标，也不是其所有努力的最终结果，因为观众根本看不到它们，所以只要达到能恰当发挥其角色的水平就好。

下面样片中的所有图画都是非常粗糙的，每一张都可以使动画制作者快速拟定出一个构思（见图5—4）。许多动画制作者在绘制粗略性动画分镜时倾向于使用钢笔，因为这意味着图画是不能更改的，所

图5—4

以会更加谨慎地在A4或A3白纸上快速地草拟出构思。

 进入实训

2.1 实训内容

根据下面的一则趣闻绘制粗略性动画分镜。

想要去异地参加重大会议的王秘书早上睡过了头，醒来时发现已是7点45分，急匆匆地洗漱完毕，穿上衣服提着公文包冲出门，骑上电驴就往机场赶。

2.2 实训过程

2.2.1 分镜创意

分镜绘制前灵感描述：在绘制分镜时，首先回想自己睡过了头、飞快爬起床、洗漱穿衣、下楼推车骑车的过程，辅以卡通人物的一些夸张表情动作，再想象从观众的角度观察这一系列的动作，捕捉画面感，快速地在纸上通过简单线条把各镜头记录下来。

2.2.2 绘制粗略性动画分镜

如图5—5到图5—7所示。

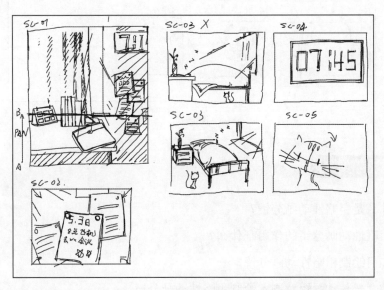

图5—5

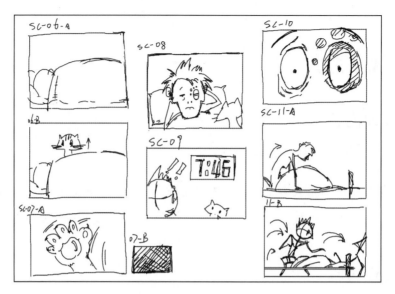

图5—6

图5—7

 思考练习

1. 什么是粗略性动画分镜？

2. 粗略性动画分镜的作用是什么？

3. 如何绘制粗略性动画分镜？

4. 结合一部动画短片剧本绘制粗略性动画分镜。

任务 **3** 演示性动画分镜绘制

任务概述

本任务先从理论上阐述了演示性动画分镜的含义、作用及绘制方法，然后结合实训讲解演示性动画分镜的绘制要领。

学习目标

掌握演示性动画分镜绘制的基本要领。

背景知识

3.1 演示性动画分镜的含义

演示性动画分镜是为了给动画片产品寻求支持，把产品构思正式地展示给客户或有兴趣的第三方而绘制的动画分镜台本。它的帧数不一定很多，但是这些帧往往更加繁琐，比粗略性动画分镜的画面精细得多，可以更贴切地呈现动画片的最终效果。

3.2 演示性动画分镜的作用

演示性动画分镜的作用就是把构思非常正式地展示给客户或有兴趣的第三方。演示性动画是为了给产品寻求支持，制片人、导演以及其他一些人为了确保投资来源和确定产品预算都会运用演示性动画分镜。客户或投资人需要对他们的投资充满信心，尤其在投资额非常巨大的情况下，投资项目绝对需要他们亲身验证（或理解）。于是，演示性动画分镜就成为向投资人演示的唯一途径，而这些投资人往往不是艺术家，但是最终达到的结果是相同的。

3.3 演示性动画分镜的绘制方法

演示性动画分镜中的图画没有太多的细节，也许这并不能确切地演示动画片的

最后效果，但它已经十分接近了。色彩的运用更加确切地展示了最终的动画片。如果客户赞同电影和作品的设计，就保证了下一阶段的持续进行。在制作3D定格动画片的时候，演示性动画分镜有时还会把真实的模型放置在相应的装置上，但是如果投资没有确定的话，制作这些模型的成本会被限制，这种情况下就可以用绘画来取代这些模型。

 进入实训

3.1 实训内容

根据任务2中的实训内容绘制演示性动画分镜。

3.2 实训过程

3.2.1 分镜创意

分镜绘制前思考过程描述：注意单幅画面的叙事完整性，保证单幅画面内容充实。注意单幅画面效果，尽量表现影片的最终风格。提取关键性情节的画面，排列画面时注意影片表现的句式，注意镜位。

3.2.2 绘制演示性动画分镜

如图5—8所示。

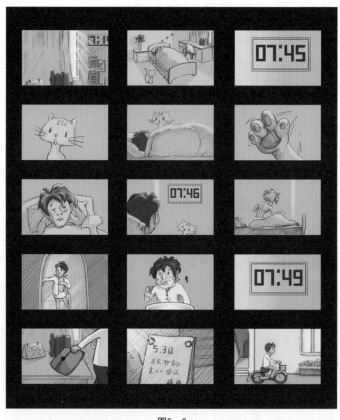

图5—8

思考练习

1. 什么是演示性动画分镜？

2. 演示性动画分镜的作用是什么？

3. 如何绘制演示性动画分镜？

4. 结合一部动画短片剧本绘制演示性动画分镜。

 工作性动画分镜绘制

 任务概述

本任务先从理论上阐述工作性动画分镜的含义、作用及绘制方法，然后结合实训讲解工作性动画分镜的绘制要领。

 学习目标

掌握工作性动画分镜的绘制要领。

 背景知识

4.1　工作性动画分镜的含义

工作性动画分镜是指以视觉的形式说明内容、步调以及影片的流程，并用很好的象征手段来展示动作种类和导演意图的画面台本。与粗略性动画分镜相比，它的画面精细得多，不再是灵感的记录；与演示性动画分镜相比，可能画面并不一定精细，但传达的信息丰富得多，其面对的不是客户、投资人，而是内部的动画制作人员。所以，如果不是特别说明，通常人们所说的动画分镜就是指工作性动画分镜。

4.2 工作性动画分镜的作用

工作性动画分镜是电影的一个模板，它是在动画制作过程中为导演、动画制作者、剧作家和布景艺术家等人服务的。它结合了动画作品的确切特性，所有的独立元素都会契合导演的最初意图，而且能丰富、清晰地传达给所有参与动画制作的人员。每个动画工作者从中会了解他们正在做什么、即将做什么、怎么做、最后会达到什么样的效果。工作性动画分镜是影片制作过程中不可或缺的工具。

4.3 工作性动画分镜的绘制方法

工作性动画分镜不仅需要绘制一连串简单的图画，而且需要在相应的图画旁标注包括诸如情景、序号、动作细节、对白、声音以及音乐等信息。它还要提供含有一定帧数量的情景细节、镜头移动的细节以及其他技术性的事项，甚至还要提示动画片的节奏，尤其是当动画片有连续性隐义或与一个特定声音保持同步的时候。当然，角色设计没必要非得精确无误，而且制图技术也没必要非得与最终的影片保持同样高的水准。

工作性动画分镜的每一格都代表了动画在屏幕上的最终显现效果，每一帧都提供了一个独立图像的大概框架，这些框架相继构成了一个整体。这非常像一部连环画，但跟绝大部分的连环画不同，工作性动画分镜使用了多种多样的用来讲述故事的镜头。

 进入实训

4.1 实训内容

根据任务2中的实训内容绘制工作性动画分镜。

4.2 实训过程

4.2.1 分镜创意

分镜绘制前思考过程描述：参考粗略性动画分镜，在确定的基础上进行细致绘制。在工作性动画分镜的绘制过程中，要充分考虑图像中的对称平衡，根据场景重心的变化，重新调整视觉分量，使其在整体上达到动态的平衡，从而使画面场景状

态更富有活力。画面中适当的疏密搭配可以产生节奏感，同时应控制好透视关系、对比关系、呼应关系和主次关系，注意主要人物的视线方向与镜头的转换跳接关系。画面内容应规范工整、表达明确，文字内容应完整规范。

4.2.2 绘制工作性动画分镜

如图5—9至图5—13所示。

镜号	画 面	内容	对白	时间
SC-01		(移镜)房间一角，早晨的阳光从窗帘后透过来		3″
SC-02		(移镜)墙上的便签		3″
SC-03		张秘书呼呼大睡		3″
SC-04		电子钟从07:44跳到07:45		1″
备注:				

图5—9

镜号	画　面	内容	对白	时间
SC-05		小猫头一歪，疑惑的表情	猫：喵?	2″
SC-06		一个影子跳过去		2″
		小猫头竖出来		
SC-07		猫爪向镜头扇		1″
		黑镜		
备注：				

图5—10

镜号	画　面	内容	对白	时间
SC-08		起床		1″
SG-09		时间显示07：46	张秘书： 啊！要迟到了！	2″
SC-10		瞳孔放大		2″
SC-11		坐起		3″
		跳下床飞跑		
备注：				

图5—11

镜号	画　　面	内容	对白	时间
SC-12		张秘书入镜		1"
		抓衣出镜		
SC-13		入镜穿衣		1"
SC-14		卫生间水池前，迅速低头		2"

备注：

图5—12

镜号	画　面	内容	对白	时间
SC-15				1"
SC-16		拿走公文包，出画		2"
SC-17				2"
SC-18		张秘书下楼拐弯消失		1"

备注：

图5—13

 知识拓展

4.1 动态分镜

画面分镜完成后，还要检验画面分镜是否真正发挥作用。为了做到这一点，动画制作者要制作出专门检验画面分镜的动态台本，即动态分镜，它以顺序的方式放映并且与最终动画片的步调保持一致。但是与最终动画片不同的是，构成动态分镜的不是动画而只是动画分镜的草稿。

制作动态分镜的一个简单的方法是，把画面分镜的每一幅单独图像都扫描进计算机，然后把这些图像输出到编辑软件(如Premiere)里，这些单独的图画再被分配到特定的帧数里，每一个镜头的时间可由秒表一帧接着一帧地掐算出来。当然，也可以自己或与其他人表演出动作，或者简单地想象一下每一个单独动作在镜头中会持续多久。运用Premiere可以在不用重新拍摄画面分镜的前提下很轻松地调整动态分镜，甚至可以添加镜头移动和特效，比如平移、缩放、渐隐或逐渐变黑，等等。音轨的导入能够非常确切地让镜头与音轨和音乐保持同步。然后，画面分镜就会以某一节奏（如每秒25帧）播放，最终的片段就构成了动态分镜。倘若使用对白甚至动效音、背景音，会很有效地增加动态分镜的可读性。如果想将动画很好地剪接合成并且成为一个很有意义的动画片情节的话，运用这些技术就有可能得到一个很好的创意。因此，怎么强调动态分镜的重要性都不为过。通常来说，动态分镜的制作由导演承担(或者监管)。

4.2 分镜标识、符号

绘制动画分镜中需要用到各种分镜标识、符号，合理、熟练地使用这些标识、符号将会提高动画分镜绘制的效率，并增加动画分镜的可读性。现将常用的画面分镜标识、符号列示如下：

- AIR BRUSHING——喷效
- ANGLE——角度
- ANIMATED ZOOM——画面扩大或缩小

- B. P. (BOT PEGS)——下定位
- BG(BACKGROUND)——背景
- BLURS——模糊
- BLK(BLINK)——眨眼

- BRK DN(B. D.)(BREAK-DOWN)—— 中割
- BG LAYOUT—— 背景设计稿
- CAMERA NOTES—— 摄影注意事项
- C. U. (CLOSE-UP)—— 特写
- CUT—— 镜头结束
- CYCLE—— 循环
- CW(CLOCK-WISE)—— 顺时针转动
- CCW(COUNTER CLOCK-WISE)—— 逆时针转动
- CONTINUE(CONT，COND)—— 继续
- CAM(CAMERA)—— 摄影机
- CUSH(CUSHION)—— 缓冲
- C=CENTER—— 中心点
- IRIS OUT—— 画面旋逝
- LAYOUT—— 设计稿，构图
- L/S(LIGHT SOURCE)—— 光源
- LINE TEST(PENCIL TEST)—— 铅笔稿试拍,线拍
- MATCH LINE—— 组合线
- MULTI RUNS—— 多重拍摄
- MOUTH—— 嘴
- MOUTH CHARTS—— 口形图
- MAG TRACK(MAGNETIC SOUND TRACK)—— 音轨
- MULTIPLANE—— 多层设计
- N／S PEGS—— 南北定位器
- N. G. (NO GOOD)—— 不好的，作废
- NARRATION—— 旁白叙述
- OL(OVERLAY)—— 前层景
- OUT OF SCENE—— 到画面外
- O. S. (OFF STAGE OFF SCENE)—— 出景
- OFF MODEL—— 走型
- OL／UL(UNDERLAY)—— 前层与中层间的景
- OVERLAP ACTION—— 重叠动作
- ONES—— 一格，单格
- POSE—— 姿势
- POS(POSITION)—— 位置，定点
- PAN—— 移动
- POPS IN／ON—— 突然出现
- PAUSE—— 停顿，暂停
- PERSPECTIVE—— 透视
- PEG BAR—— 定位尺
- P. T. (PAINTING)—— 着色
- PENCIL TEST—— 铅笔稿试拍
- PERSISTENCE OF VISION—— 视觉暂留
- POST-SYNCHRONIZED SOUND—— 后期同步录音
- RE-PEG—— 重新定位
- RUFF(ROUGH-DRAWING)—— 草稿
- RUN—— 跑
- REG(REGISTER)—— 组合
- RPT(REPEAT)—— 重复
- RETAKES—— 重拍，修改
- REGISTRATION PEGS—— 定位器
- REGISTRATION HOLES—— 定位洞
- SILHOUETTE(SILO)—— 剪影
- SPEED LINE—— 流线
- STORM OUT—— 速转出

- SPARKLE—— 火花，闪光
- SHADOW—— 阴影
- STOP—— 停止
- SLOW—— 慢慢的
- SC（SCENE）—— 镜号
- S／A（SAME AS）—— 兼用
- S．S（SCREEN SHAKE）—— 画面振动
- SIZE COMPARISON—— 大小比例
- STORYBOARD（SA）—— 分镜头台本
- SFX（SOUND EFFECT）—— 声效，音效
- SPECIAL EFFECT—— 特效
- SPIN—— 旋转
- T．A．（TOP AUX）—— 上辅助定位
- T．P．（TOP PEGS）—— 上定位
- TRACK—— 声带

- TURNS—— 转向
- TAKE—— 拍摄（一般指拍摄顺序）
- TRUCK IN—— 镜头推入
- TRUCK OUT—— 镜头拉出
- TR（TRACE）—— 同描
- TAPER-UP—— 渐快
- TAPER-DOWN—— 渐慢
- TIGHT FIELD—— 小安全框
- UL（UNDERLAY）—— 中景，后景
- UP—— 上面
- VOICE OVER—— 旁白，画外音
- X（X-DISS）（X.D.）—— 两景交融
- X-SHEET—— 摄影表
- ZOOM LENS—— 变焦距镜头

 思考练习

1. 什么是工作性动画分镜？

2. 工作性动画分镜的作用是什么？

3. 如何绘制工作性动画分镜？

4. 结合一部动画短片剧本绘制工作性动画分镜。

项目6
动画运动规律
表现技法

 项目概述

本项目从动作设计师的岗位要求出发,对动画运动规律的表现技法进行了解读。本项目分动画运动规律解读、人类运动规律的表现技法、动物运动规律的表现技法、流体运动规律的表现技法4个任务。

 实训目标

通过实训,使学生能够运用动画制作软件制作人类运动、动物运动、流体运动的动画。

 实训要点

掌握人类、动物、流体的运动规律。

 任务1 动画运动规律解读

 任务概述

本任务先介绍了动画运动规律的相关知识，然后通过实训使学生加深对奔跑动作的理解。

 学习目标

了解动画运动规律的相关知识。

背景知识

动画片表现物体的运动要以客观物体的运动规律为基础，融入动画设计的构思与理解，从而使得动画形象富有生命，而不是简单的动态模拟。

研究动画片表现物体的运动规律，首先要理解时间、空间、速度、节奏、惯性运动、弹性运动、曲线运动的相关知识。

1.1 时间

时间是指动画片中的对象在完成某一运动、变化时所需的时间长度。时间越长，其对应的画面数量就越多；反之越少。一般情况下，动画片中的动作节奏要比现实生活中的实际行为更快、更夸张。对于无法做出的动作，可以动手比拟动作，同时用秒表测时间，或根据自己的经验估算这类动作所需的时间。

1.2 空间

空间，可以理解为动画片中的活动形象在画面上的活动范围和位置，但更主要的是指一个动作的幅度(即一个动作从开始到中止之间的距离)以及活动形象在每一张画面之间的距离。在动画片中，往往把动作的幅度处理得比真人动作的幅度要夸张一些，以取得更鲜明、更强烈的效果(见图6—1)。

图6—1

1.3 速度

速度，是指物体在运动过程中的快慢。在通过相同的距离时，运动越快的物体所用的时间越短，运动越慢的物体所用的时间就越长。在动画片中，物体运动的速度越快，对应的画面张数就越少；反之就越多。物体的运动有匀速、加速、减速等类型。除了因为主动力的变化产生加速或减速外，还会因为受到各种外力的影响，如地心引力、空气和水的阻力以及地面的摩擦力等，都会造成物体在运动过程中速度的变化。

1.4 节奏

造成节奏感的主要因素是速度的变化，即快速、慢速以及停顿的交替使用，不同的速度变化会产生不同的节奏感。在生活中，一切物体的运动(包括角色的动作)都是充满节奏感的。在动画片中，处理好动作的节奏对于增强动画片的表现力是很重要的。在设计角色动作节奏时，应充分考虑动作的节奏是为体现剧情和塑造角色服务的，因此，不能脱离不同镜头的剧情和角色在特定情景下的特定动作要求，也不能脱离具体角色的身份和性格，同时还要考虑片子的风格。

1.5 惯性运动

在生活中，要经常注意观察、研究、分析惯性在物体运动中的作用，掌握它的规律，作为设计动作的依据。动画片在表现物体的惯性运动时，动画制作者会根据这些规律，充分发挥自己的想象力，运用动画片夸张变形的手法，取得更为强烈的效果。

1.6 弹性运动

在物理学上，弹性是指物体在外力作用下发生形变，当外力撤销后能恢复原来大小和形状的性质。在动画片中，对于形变不明显的物体，动画制作者会根据剧情或动画片风格的需要，运用夸张变形的手法，表现其弹性运动。

1.7 曲线运动

曲线运动是动画片绘制工作中经常运用的一种运动规律，它能使角色或动物的动作以及自然形态的运动产生柔和、圆润、优美的韵律感，并能帮助我们表现各种细长、轻薄、柔软或富有韧性和弹性的物体的质感（见图6—2）。动画片中的曲线运动，大致可归纳为三种类型：弧形运动、波形运动、S形运动。其中，弧形运动比较简单，所以有时不把它列入曲线运动的范畴；波形运动和S形运动比较复杂，是研究动画片中曲线运动的主要内容。

图6—2

进入实训

1.1 实训内容

选取奔跑动作序列图（见图6—3），用Flash软件将其勾绘出来，形成一个连贯的动画，由此加深对奔跑动作的理解。

图6—3

1.2 实训过程

步骤1 新建一个Flash文档，导入"奔跑动作图"到舞台，将默认的"图层1"重命名为"参考"（见图6—4）。

图6—4

步骤2 在"参考"层的60帧上按"F5"键加入普通关键帧并锁定。新建"图层2"并将图层重命名为"奔跑动作"。利用"工具栏"中的工具对照"参考"层中的A角色形象进行勾绘。勾绘结束后，每间隔4帧插入一个空白关键帧（F7）并在该帧处依次对照"参考"中的B、C、D、E角色形象勾绘（见图6—5）。最后，按Ctrl+Enter便可以观看到一段角色奔跑动画。

图6—5

 知识拓展

在动画片中，动作的主体除了人物类角色，还包括动物类角色、幻想类角色，另外，场景也有可能是动作设计的对象。现在的条件已经非常成熟，精美的印刷品、高清的数字光盘、视频，还有大量的录像资料，高清摄像机的运用，使动画制作者随时可以获取大量关于动画运动规律的资料。

 思考练习

1. 如何理解动画片表现物体的运动的时间、空间、速度的概念及彼此之间的相互关系？

2. 在动画片中，如何表现物体的惯性运动、弹性运动、曲线运动？

任务2 人类运动规律的表现技法

任务概述

本任务先从理论上探究了人类运动的一些基本规律，然后结合实训讲解了人类运动规律的表现技法。

学习目标

掌握人类运动规律的表现技法。

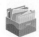

背景知识

2.1 人类行走和奔跑动作

人在行走时，两脚交替向前，带动身躯前进，两手前后交替摆动，使动作得到平衡。人的脚在行走时按如下的规律运动：脚跟先着地，踏平，脚跟先抬起，脚尖后离开悬空运动，然后又脚跟着地。手掌指头放松，前后摆动，手运动到前方时腕部提高，稍向内弯。走得越慢，步子越小，离地悬空过程不长，手的前后摆动幅度不大；反之，人走快时手脚的运动幅度加大，抬得更高。

人在快速飞奔中，脚踝是不着地的，基本上是靠脚尖来支撑、蹬出，尽量不让脚板贴地。这样能减少脚底与地的接触面，增加脚尖弹跃的力量，获得更快的速度。疾跑时的身躯向前倾斜度更大，以便减少阻力；同时两手摆动要高而有力，和双腿交替快速配合，争取更快的速度（见图6—6）。

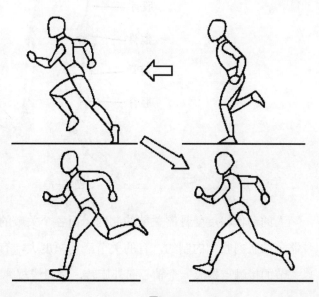

图6—6

2.2　人的骨骼关节对动作的限制

　　人的骨骼系统，在结构和平衡上，是非常复杂和巧妙的（见图6—7）。骨骼的形状各种各样。当绘制人的动作时，脑子里要有一个骨架的动态概念。这一骨架概念决定着姿势是否正确，是否达到动态的平衡，是否符合透视规律。动画制作者在绘制某个动作时，随着动作的进行，要准确地刻画出各个骨骼关节变化的动态，才能符合规律地表现这个动作。没有骨骼关节的活动，是不能产生运动的。

顶骨　鼻骨　颧骨　下颌骨　额骨　颧骨　下颌骨　颈骨　锁骨　肩胛骨　肱骨　肋软骨　胸骨　肋骨　胸椎　腰骨　尺骨　桡骨　髋骨　尾骨　骶骨　腕骨　掌骨　指骨　股骨　髌骨　腓骨　胫骨　跗骨　蹠骨　趾骨

图6—7

　　人的动作幅度受骨骼关节的制约，而各个关节的活动范围，受关节结构和附在骨骼上的肌肉收缩的制约，有的关节活动幅度大，有的则小。每个关节的活动，均以关节的接触点构成一个轴心向外旋转，呈弧线规律运动（见图6—8）。

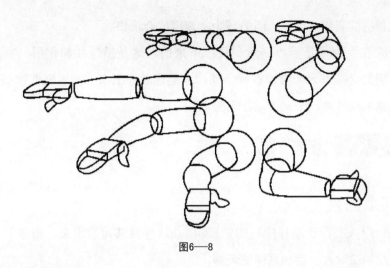

图6—8

2.3 动态与平衡

　　动画中的角色通常处于姿势不断变化、重心不断移动的动态变化过程中。一个动作过程，通常包括姿势变化和重心移动两个方面，只有两者之间协调好，才能准确表现出动态。例如，一个人坐下时，其姿势必然是先躬着腰部才往下坐，这是平衡身体重心的结果。倘若不躬腰，而是挺立躯干往下坐，就会失去平衡而跌在椅子上（见图6—9）。

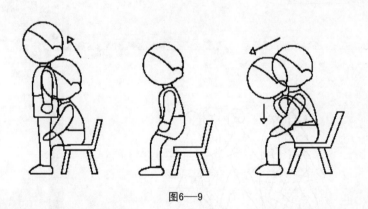

图6—9

2.4 作用力与反作用力

　　人体运动的速度和姿势，与作用力和反作用力有着密切关系。作用力是指肌肉收缩时产生的动力；反作用力是指人体由于在运动时与空气摩擦而产生的空气阻力、引力和惯性形成的动力。因此，反作用力减少或作用力加大，会使人的动作速度加快；反之，速度就会减慢。在表现快速的动作时，设计的动作姿势要力求减少

造成阻力相抗的姿势。这样，阻力减少，速度就会增快。

一个人在疾跑中是难以突然刹住停下来的，这是惯性在起作用，突然刹住人会摔倒，因此必须有一个缓冲过程，动作才能逐渐停下来。在表现惯性很大的动作时，要注意刻画缓冲、平衡的动作姿势。

 进入实训

2.1 实训内容

选取一段人类行走动作序列图，用Flash软件将其勾绘出来，形成一个连贯的动画，由此加深对人物运动规律的理解。

2.2 实训过程

步骤1 新建一个Flash文档，导入参考图至舞台。锁定图层，在20帧上插入普通帧（见图6—10）。

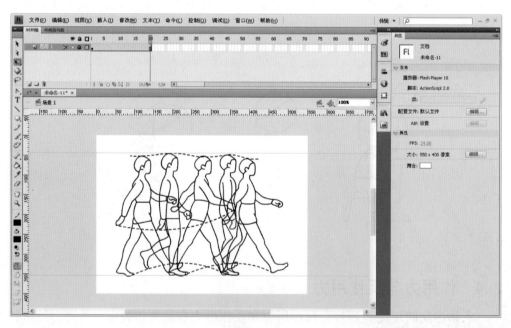

图6—10

步骤2 新建图层二，根据参考图勾绘行走动作1并在第3帧上插入帧，锁定图层二，新建图层三，在第4帧上插入关键帧（见图6—11）。

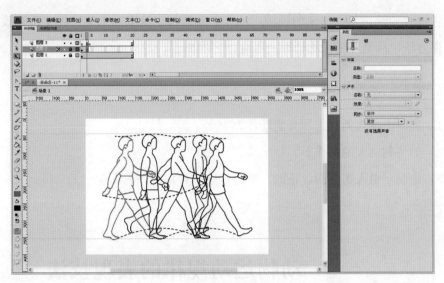

图6—11

步骤3 继续勾绘，以此类推（见图6—12）。

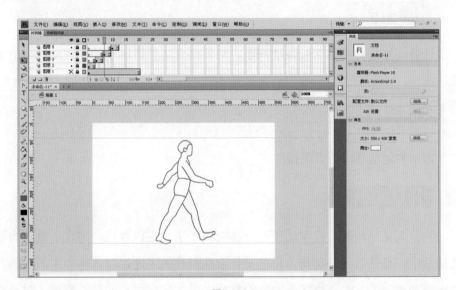

图6—12

 知识拓展

研究人类的运动规律的方法有很多，其中最有效的方法是通过自拍、影像制品、仿真软件渲染等途径获得人体运动影像，然后借助影像播放器对其反复分析。

正因为现在获取人体运动影像资源非常方便，所以现在有一种动画片制作方法叫做摹片，也就是先拍摄，然后导入计算机，利用二维软件（如Flash）对照着视

频图像进行勾绘，勾绘出来的画面，动作非常流畅。这实际上是一种非常有效的动画制作方法，只是还应在此基础上再进行艺术加工。

 思考练习

1. 如何表现人类行走和奔跑动作？
2. 如何刻画人的动作？
3. 绘制一组人物侧面、正面、背面行走、奔跑的序列图像。

 动物运动规律的表现技法

 任务概述

本任务阐述了各类动物的运动规律，然后结合实训讲解了动物运动规律的表现技法。

 学习目标

掌握动物运动规律的表现技法。

 背景知识

动物拟人化是动画片经常运用的一种表现手法。在以神话、寓言、童话为题材的动画片中，往往以各种动物为角色来体现动画片的主题，以人物为主的动画片中也会出现动物。因此，了解各类动物的特征，掌握它们运动的基本规律，对动画专业的学生来说非常重要。

3.1 鸟类的运动规律

鸟翼上扑可产生推力。当鸟用力向下划时，所有的主要羽翼都重叠起来，以便压迫空气，产生推力。向上回收时，则把主要羽翼松散开来，使空气易于流过，不断地循环扇动，就可以不断地获得推力。

滑翔是鸟类常用的另一种飞行方式。当鸟飞到一定高度时，用力将翅膀动几下，就可以利用上升的热气流滑翔。滑翔的远近视地心吸力和气流情况而定。翼面较大的鸟类比翼面窄小的鸟类更善于滑翔（见图6—13）。

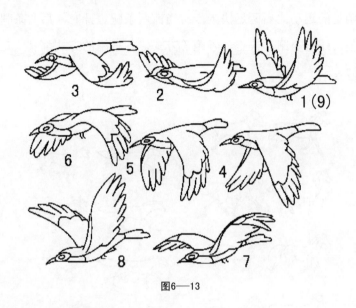

图6—13

3.2 鱼类的运动规律

鱼类运动时有三种动作交替结合进行：第一种动作是肌肉的交替伸缩使鱼体左右摆动；第二种动作是鳍的摆动；第三种动作是鳃孔向后喷水。第一种动作是主要的，第二、第三种动作起辅助作用，这些动作不是孤立的，而是在运动过程中交互起作用的（见图6—14）。

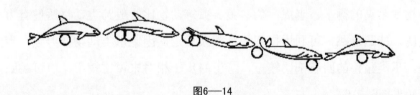

图6—14

3.3 兽类的运动规律

兽类动物可以分蹄类和爪类两种，兽类最大的特点是行走和奔跑。一般四肢动物的行动规律都是这样的。

3.3.1 蹄类——以马为例

马开始起步时，如果是右前足先向前开步，对角线的左足就会跟着向前走，接

着是左前足向前走，随之是右后足跟着向前走；接着又是另一次右前足向前，左后足跟着向前，左前足向前，右后足跟着，这样循环下去形成一个行走的运动。在绘制马的行走动作时，要注意身体的重心是放在三只稳定地站在地上的脚所构成的三角形内。前两足的运动比后两足快半步；当前两条腿迈开时，后两条腿呈分开状。马除了走步外，还有小跑、快跑、奔跑等方式，各种跑的方式都有一定的运动规律（见图6—15）。

图6—15

3.3.2 爪类

爪类动物在哺乳动物中的种类是很多的，小的如鼠类，大的如狮子、老虎等。这些爪类动物，由于形体结构不同，生活环境各异，行走的动态也是各不相同的。爪类动物如常见的狮子、老虎、豹、狼、狐等动物比一般蹄类动物矫健有力，动作灵活敏捷，能跑善跳，可利用指部和趾部来行走，因此爪类动物弹力强，步法轻，速度快。爪类猛兽的四肢都比较短，跨出的步子相对来说比较小，但可跳跃出很远的距离（见图6—16）。

图6—16

爪类动物和蹄类动物行走时有一个明显不同的外部特点。蹄类动物的前肢关节是向后弯曲，而爪类动物是向前弯曲。因为前者是腕部关节弯曲，后者是肘部关节弯曲，所以正好相反。另外一个不同的特点是：蹄类动物行走时，四肢着地响而重，有"打"下去之感；而爪类动物行走时，四肢着地轻而飘，有"点"下去之感。

3.4 昆虫类的运动规律

昆虫在其幼虫和蛹的阶段没有翅膀，不能飞行，只有到成虫期，长出了翅膀后才能飞行。昆虫以振翅方式飞行，频率快，动画片要表现这种规律很困难。所以，翅膀运动一般都用残影虚线来表现，只画出翅膀运动上下两张原画便可。

昆虫爬行一般不按直线前进。例如，六足昆虫爬行的运动方式是把六只胸足分成两组互换步法进行，六足是按三角形分组的，即左前足、右中足、左后足为一组；右前足、左中足、右后足为一组。每爬一步，由一组三足形成的三脚架把身体支撑着，另一组三足同时向前迈步，左、右两组不断地交换向前移动（见图6—17）。

图6—17

蟋蟀、蚱蜢、螳螂等昆虫的特点是善于跳跃。这类昆虫在跳跃时先把身体略靠后缩，把力量集中在那双强劲的后腿上，然后猛力一蹬，就能把身体跃出很高、很远的距离，并且可以连续地进行多次的跳跃。

3.5 爬行类的运动规律

现存的爬行动物可分为四类：鳄、龟、蜥蜴和蛇。其中鳄的种类最少，蛇的种类最多。蛇的爬行呈现不规律的曲线运动向前进，开始行动时先是头部两侧的肌肉交替伸缩，带动头部左右摆动，这样一缩一松的运动继续向后面的肌肉和尾部传下去，形成S状的曲线运动。蛇的头部摇摆幅度小，动力不断增大，越到尾部，摇摆的幅度越大。

 进入实训

3.1 实训内容

选取本任务中的马行走动作序列图（见图6—15），用Flash软件将其勾绘出来，形成一个连贯的动画，由此加深对相应运动的理解。

3.2 实训过程

步骤1 新建一个Flash文档，导入参考图,在图层一第40帧上插入普通帧（见图6—18）。

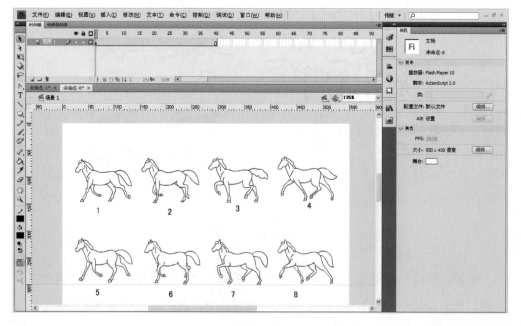

图6—18

步骤2 锁定图层一。新建图层二，命名为"1"并在第一帧上勾绘"马行走动作序列图1"，在第4帧上插入普通帧。打开"视图"中的"标尺"工具做对位参考（见图6—19）。

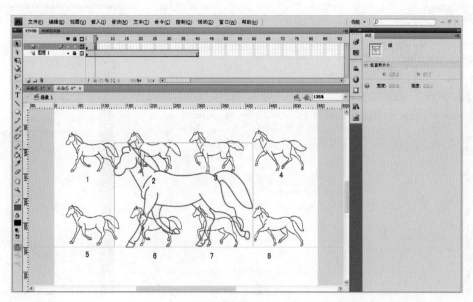

图6—19

步骤3 新建图层三命名为"2"，在其第5帧上插入一个关键帧，继续勾绘"马行走动作序列图2"（见图6—20）。

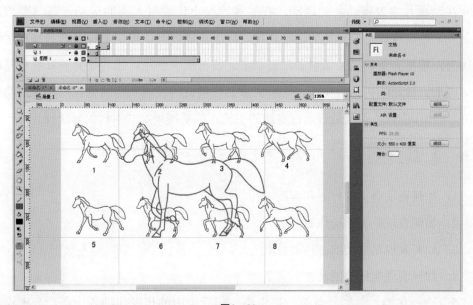

图6—20

步骤4 同上以此类推，完成"马行走动作序列图"，按Enter键预览效果（见图6—21）。

图6—21

 知识拓展

在动画片中表现动物的运动，在某种程度上比表现人类的运动还难。要想准确、生动地表现动物类角色的运动规律，除了正确理解、牢记各种动物的基本运动规律外，搜集大量的相关素材非常有必要。值得庆幸的是，随着社会的发展，互联网、画册、数码相机、摄像机，还有大量制作精良的表现动物的电视栏目如《动物世界》、DVD影片，甚至是时刻在身边的手机，都是搜集这些素材的好途径。

 思考练习

1. 如何表现鸟类的行走和奔跑动作？
2. 如何表现兽类的动作？
3. 如何表现昆虫类的各种动作？
4. 如何表现爬行类的动作？
5. 选择鸟类、兽类、鱼类、昆虫类、爬行类中的代表动物各一个，分别绘制

一组侧面、行走、奔跑序列图像。

流体运动规律的表现技法

 任务概述

本任务先从理论上详细阐述各种流体的运动规律，然后结合实训讲解相应流体运动规律的表现技法。

 学习目标

掌握流体运动规律的表现技法。

 背景知识

动画中的流体泛指所有形体不固定、时刻处于流动变化的对象，如风、火、水等。

4.1 风

研究风的运动规律和表现风的方法，实际上就是研究被风吹动的各种物体的运动规律及其表现方法。在动画片中，表现自然形态的风的方法大体上有三种。

4.1.1 运动线表现法

凡是比较轻薄的物体，例如树叶、纸张、羽毛等，当它们被风吹离了原来的位置在空中飘荡时，都可以用物体的运动线来表现。在设计这类物体的运动线及运动进度时，应考虑到以下几个因素：第一，风力强弱的变化；第二，物体与运动方向之间角度的变化，迎角时上升，反之则下降；第三，物体与地面之间角度的变化，接近平行时下降速度慢，接近垂直时下降速度快。

4.1.2 曲线运动表现法

凡是一端固定在一定位置上的轻薄物体(如系在身上的绸带、套在旗杆上的彩

旗等），被风吹起而迎风飘扬时（见图6—22），可以通过这些物体的曲线运动表现风。曲线运动的规律前面已讲过，这里不再重复。

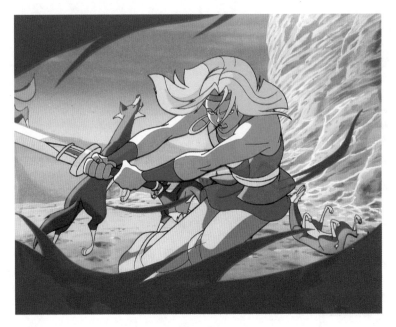

图6—22

4.1.3 流线表现法

对于旋风、龙卷风以及风力较强、风速较大的风，仅仅通过被风卷起的物体的运动来间接表现是不够的，一般都要用流线来直接表现风的运动。运用流线表现风，可以用普通铅笔或彩色铅笔按照气流运动的方向、速度，把代表风的动势的流线，在动画纸上一张张地画出来。有时，根据剧情需要，还可在流线中画出被风卷起的沙石、纸、树叶或是雪花等，随着气流运动，以加强风的气势，营造飞沙走石、风雪迷漫的效果。

4.2 火

在动画片中表现火，主要是描绘火焰的运动（见图6—23），因此，需要研究火焰的运动规律。火焰除了随着物体在燃烧过程中的发生、发展、熄灭而不断变化其形态之外，还由于受到气流强弱变化的影响，而出现不规则曲线的运动。在动画制作中，可以通过手绘的方法模拟火，也可以借助计算机软件来表现。

图6—23

4.3 水

水的动态很丰富(见图6—24),从一滴水珠的滚动到江河的奔流不止、大海的波涛汹涌,都是变化多端、气象万千的。在动画片制作中,可以通过手绘的方法来表现水,也可以借助计算机软件来模拟。

图6—24

进入实训

4.1 实训内容

用Flash软件制作一段表现波涛汹涌的动画。

4.2 实训过程

步骤1 新建一个Flash文档，在图层1上绘制"波涛汹涌1"，并在第3帧上插入普通帧（见图6—25）。

图6—25

步骤2 锁定图层1，新建图层2并在第4帧上插入一个关键帧，绘制"波涛汹涌2"，并在第6帧上插入关键帧（见图6—26）。

步骤3 锁定图层2，新建图层3并在第7帧上插入一个关键帧，绘制"波涛汹涌3"，并在第9帧上插入普通帧（见图6—27）。

步骤4 锁定图层3，新建图层4并在第10帧上插入一个关键帧，绘制"波涛汹涌4"，并在第12帧上插入普通帧。最后可按Enter键预览波涛效果（见图6—28）。

图6—26

图6—27

图6—28

 知识拓展

　　流体动画在手工条件下实现起来非常困难，但随着技术的进步，在计算机制作条件下实现起来越来越容易，效果越来越好。现在有很多软件可以实现上述大部分流体动画内容，专门的二维特效软件，如Particle Illusion（粒子特效软件），能非常轻松地创作诸如水、火、爆炸、烟雾及烟花等动画效果；专门的三维特效软件，如RealFlow，是专门模拟水的三维特效软件，其功能非常强大；综合型三维动画软件，如Maya、3ds Max等，都附带丰富的特效功能，能逼真模拟风、云、雨、雪、爆炸等。

 思考练习

　　1. 如何表现风的运动规律？

　　2. 如何表现火的运动规律？

　　3. 如何表现水的运动规律？

项目 7
动画美术设计

 项目概述

　　本项目按照美术设计师的岗位要求，讲解了动画美术设计的基本方法。项目共分动画角色设计、动画道具设计、动画场景设计、动画光影设计4个任务。

 实训目标

　　通过实训，使学生掌握角色、道具、场景、光影设计的具体方法。

 实训要点

　　动画角色设计、动画场景设计、动画光影设计的方法及需要注意的问题。

任务 1 动画角色设计

任务概述

本任务阐述了动画角色设计的含义、基本方法，并结合实训讲解了动画角色设计的方法。

学习目标

掌握动画角色设计的具体方法。

背景知识

1.1 动画角色设计的含义

动画角色设计是指对动画片中所有角色形象、服装服饰、常用道具等进行的创作及设定，它应该充分表现出每个角色的特征并符合动画制作的技术要求。动画角色是对生活、自然中所有形象，根据动画角色需要进行选择、概括、提炼、综合等，从而塑造出个性特征鲜明，又符合动画制作要求的视觉化艺术形象。

根据角色类型的区别，可以将动画片中的角色设计分为人物类角色设计、动物类角色设计、不明物类角色设计。另外，根据角色所处的态势，可以分为角色静态设计与角色动态设计。

1.2 动画角色设计的基本方法

1.2.1 夸张与变形

动画片中的人物形象大多是被夸张变形的，这种夸张变形有时已经大大超出了正常人的身体结构，如关节简化、比例失调等，但给人的感觉却是真实的、自然的。抓住角色的典型特征加以夸张变形，是塑造动画人物形象的有效方法。

在设计动画片中的动物角色时，也需要夸张变形，通常有两种形式：一种是人

物化，即所有动物都是采用人的直立行走姿态，头部和肢体经过变形，也呈现出人的特征；另一种是保持动物原有的身体特征，但形象经过夸张变形，即采用漫画变形的造型方式，以增强作品的趣味性。

对自然形象进行夸张与变形时，应使其满足角色塑造的需要。除了要强调和突出它们各自的特征之外，更重要的是将自然形象进行人格化处理，使其具有人类的情态特征。要根据每个角色的具体要求，以及整部动画片统一的造型风格、观众的审美需求等因素去综合考虑夸张的程度。同时，造型还要符合一般的自然规律与视觉、知觉、心理规律。自然形象中各物体的体积、形态等不同，给人的心理感受也不同，如体积大的物体呈现沉重、笨拙、迟缓、力量、威严之感，而体积小的物体则呈现灵巧、轻盈、敏感、柔弱之感；圆形有滚动感，点有跳跃感。

对非自然形象的创作设计更需要想象力。非自然形象是指自然界中不存在的、人为幻想的形象，如龙、凤、麒麟等。在设计时，虽然这类形象不受自然形态的制约，但仍具有一定的规律，如运动规律、地球引力等。要想得到观众的认同，就必须从观众的角度去设计并在此基础上加以联想、发挥。

1.2.2 联想

通过联想的方法，往往极易找到造型的形式和语言，比如，看到天空翻滚云层阴影的变化，联想到奔腾的骏马，从而找到骏马造型的灵感，翻滚的云层与奔腾的骏马之间便有一种内在的相似性。联想能使设计者在角色造型设计中把握其夸张的重点，从而更准确地进行形态的处理与角色的塑造。因此，对生活细致入微的观察是想象、联想的基础。在动画角色设计中，可以根据以下两种类型进行联想：一种是再造性想象，即根据某种新的物象、新的图样的描述而产生的形象塑造，即对角色的原有形象素材，通过联想进行重构、强化的一种再创造；另一种是创造性想象，即对一种全新的物象的创造，给观众一种全新的视觉感受。

1.2.3 简化与纯化

以最简洁的造型元素塑造出有丰富内涵的形象，是造型的纯化过程的提升。纯化必须建立在对角色内涵的准确定位与造型语言的娴熟把握的基础上。符号化是以简化与纯化的造型为基础的，其目的是强调造型特征的认知度。它不仅体现于形象的外形，而且从一些主要细节上进行处理，如眼、鼻、嘴形等。运用一些简洁的造型元素，较易形成符号特征。

1.2.4 仿真

这里的仿真是指随着计算机技术的发展，利用动画制作的硬、软件技术，模拟手工制作的视觉艺术形式，如利用Painter软件和压感笔，仿造油画效果、国画水墨效果，用三维软件来模拟木偶效果等。

1.2.5 写实

写实是指将人直接看到和感觉到的一切物体如实表现的一种风格，是力图尊重自然和接近自然的描述。但动画角色设计中的写实风格并非对现实、自然的简单模仿，它只是在与漫画化的角色设计相比之下更接近现实而已。

 进入实训

1.1 实训内容

通过具体实例掌握角色整体及局部的绘制方法。

1.2 实训过程

1.2.1 角色整体绘制

要点一 角色身体的结构比例

动画片中的动画角色的结构比例并没有统一的标准，关键视动画片的风格而定。归纳起来有以下几种情况：

第一，写实比例。即角色身体的结构比例与真人一致（见图7—1）。

第二，夸张比例。漫画中为了表现人体的美，经常采用一些夸张的画法，即在适当的部位做一些变形处理，常会运用一些夸张手法将人物的身体拉长，但是变形是建立在人体基本结构基础上的。通常女主角为七个头高，而男主角为八个头高（见图7—2）。

第三，Q版比例。彻底打破人体的

图7—1

图7—2

正常比例，采用三头式或二头式比例，均以角色头部大小作为标准（见图7—3）。
前者是角色头部、上身、下身同一高度，后者是角色头部、头部以下身体为同一高
度。这种比例通常适用于纯粹卡通动画片或游戏，较易体现出童趣。

图7—3

要点二　角色身体的块面

为避免使角色呈现出平板效果，就一定要画出角色身体的块面。人物的胳膊并不是在身体的前面，而是在身体的侧面。在绘制人物的躯体时，不能把它画成长方形，而应画成具有立体感的盒式造型（见图7—4）。人的两只胳膊就在盒子两侧的窄面上。这个长方体的盒子只是起造型的辅助作用，在最终的动画稿上是看不见的。但是，仍然可以让观者感觉到这个盒子的存在。例如，人肩膀上的斜边，它表现出盒子的顶边，呈现出向后倾斜的态势。绘制一个姿势的草图时，要勾画出胸腔和骨盆部位，这对于人体轮廓的形成具有一定的辅助作用。处理骨盆部位可运用不同的方法，不论哪一种方法，只要它能表现出该部位的块面和体积效果，就是切实可行的。

要点三　角色身体的肌肉

就像处理人体的骨骼结构那样，人体的肌肉组织只需按简单的群块形式加以呈现，不必拘泥于个别的细节描绘。最重要的是：不要让四肢上的肌肉呈现对称效果，只需把人体骨骼的比例稍作变形处理，就可以绘制出各不相同的动画角色。

图7—4

要点四　角色间的比例关系

设计角色造型时，要分析角色的性格、特点、相貌特征。只有确定了角色的精确比例，才不会使角色跑形。基本表情、动作可使角色形象丰满，使其他环节的设计更完善（见图7—5）。

塑造一个栩栩如生、具有感染力的角色，不光是动画角色要做得精美，每一个细节、表情都需要经过精心的设计（见图7—6）。

图7—5　　　　　　　　　　　　　　　　　　　图7—6

1.2.2　角色局部绘制

眼睛是心灵的窗户，所以多数动画片中角色的眼睛都比较大，这样有利于角色性格的刻画。另外，眉毛对于表现角色的情绪也起到非常重要的作用，它们能够增强眼睛背后所隐含的情感。例如：愤怒时，眉毛倒立，呈倒八字；发愁时，眉毛两角向下耷拉，呈八字形（见图7—7）。

图7—7

鼻子是表现面部表情的要素，是具有特征性的部位，它在面部器官中的地位非常重要。不必把鼻子的各个部位都清晰地呈现出来，在塑造较为独特的面貌时，可以对一些部位进行删减或者夸张（见图7—8）。

图7—8

巧妙运用下巴的特征，可以塑造出许多富有创意的角色。例如：轮廓分明的下巴能体现英雄无畏的勇气、强健的体魄和内在的力量；宽下巴通常要配上粗犷的脖颈，而瘦削的下巴则要配上细窄的脖颈；凸出的下巴常被用来塑造动画片中的一些滑稽角色（见图7—9）。

图7—9

动画片中手的造型与现实中的手差别很大，如手指的数量、手指的节数。另外，手指的变化也比较复杂（见图7—10）。

图7—10

知识拓展

动画角色设计应该从静态和动态两个方面进行，因为在动画片中，角色在静态与动态时呈现的形态可能差异很大，这也是动画片与实拍片的差异之一。上述有关角色设计的描述基本上是针对静态情形的。

动画的本质在于动，所以角色的动态设计更为重要。静态设计是为动态设计做准备的，静态设计是否合理，要靠动态设计来检验。动态设计从静态设计中获得角色的外部特征，同时根据动画剧本和动画分镜，采用各种手法进行造型设计。

幽默与戏剧性的角色设计，最容易给观众留下深刻印象。要想达到这一效果，美术设计师应从形态的夸张、速度的夸张、情绪的夸张、意念的夸张这几个方面着手。

思考练习

1. 如何理解动画片的角色设计？它包括哪些内容？

2. 动画角色设计的基本方法有哪些？

3. 选取若干经典动画，对其中的角色设计进行造型设计方面的分析。

 任务**2** **动画道具设计**

任务概述

本任务阐述了动画道具设计的含义及应注意的问题，然后结合实训介绍了动画道具的设计方法。

 学习目标

理解动画道具设计的含义，掌握动画道具的设计方法。

 背景知识

2.1 动画道具设计的含义

动画道具是指与角色有依附关系或者与表演、情节有关联的物件。有些道具实际上已成为角色设计的不可分离的部分，可以标识人物的身份、喜好、性别、性格等特征。

2.2 动画道具设计应注意的问题

2.2.1 与角色设计风格相一致

手绘制作模式下角色设计与角色所配道具通常是由同一人一次性完成的，很自然地能够做到二者风格的统一。但在计算机辅助的动画制作模式下，角色设计与道具设计可能是由不同人来完成的。所以道具设计师在着手设计道具时，必须事先考虑好角色造型是写实还是夸张，最终是三维效果还是二维效果，等等。

2.2.2 与角色的个性塑造要求相吻合

道具是角色性格特征的外延，因而道具设计必须跟着角色走，角色鲜明的个性，在道具设计上也要有足够的体现。

2.2.3 与故事情节的发展相一致

在影视动画中，随着故事情节的推移，动画道具有可能会发生变化，所以在进行道具设计时，应考虑到这一点，而不是一成不变。例如，战斗前钢刀是完整的、寒光闪闪的，战斗结束时钢刀可能是残缺的、血迹斑斑的。

 进入实训

2.1 实训内容

给殷商武丁时期的士兵配上盾牌。

2.2 实训过程

2.2.1 道具分析

通过查阅资料分析、推理得知，殷商武丁时期的盾牌大体有青铜制、木制、皮制等几种。青铜盾牌很少且一般只有将军持有，普通士兵一般配木制或皮制盾牌。从出土的此类文物中可以推断：殷商武丁时期的士兵所持盾牌，盾作梯形，盾架由三根竖木、两根横木所构成，相接处用绳捆扎。由中间的竖木为界，分为两个长方形框，框内分别绘一只侧立的虎，背相对，虎纹作红色。

2.2.2 道具绘制

绘制道具设计稿时，需要考虑最终以什么方式实现。如果是二维动画，则只需满足分镜中出现时的效果即可；如果是三维建模，则需要从多个正交视图加以绘制，这样后面的模型制作人员则可以通过该稿对模型的结构一目了然。总之，设计稿的目的是让后面的动画创作者准确无误地获取正式动画创作的依据。本例盾牌道具用于三维动画片中，所以绘制了前视角、顶视角、侧视角三个角度的效果图（见图7—11）。后续的

图7—11

模型制作人员便能根据这三种视图准确地制作最终的模型。

思考练习

1. 如何理解动画道具设计？
2. 动画道具设计中应注意的问题有哪些？
3. 选取生活中熟悉的角色形象为其设计道具。

任务3 **动画场景设计**

任务概述

本任务先从理论上阐述动画场景设计的含义及常见的几种场景，然后结合实训介绍动画场景的设计过程及常用技巧。

学习目标

理解动画场景设计的含义，掌握动画场景设计的基本方法。

背景知识

3.1　动画场景的含义

动画场景是指故事发生的环境。场景在动画片中很关键，亮丽的色彩、贴切的环境设计、鲜明的层次和真实的透视效果，都可以打动观众的心。动画设计人员必须深入透彻地了解每个镜头中的故事、情节、环境、气氛，从而进行深入、细致的场景刻画。

3.2　几种常见的动画场景介绍

根据不同的角度，可以对动画场景进行不同的划分。

3.2.1　外景与内景

外景是指室外的自然景色；内景是指室内的陈设安排。外景要有自然之美感，

内景是人为之景物，可以人为去设置或改变，例如色彩、透视、光线等（见图7—12）。色彩鲜艳、明快，这也是动画的特点。

（a）　　　　（b）

图7—12

3.2.2 主场景与分场景

根据场景在动画片中出现的频率高低、持续的时间长短，以及彼此之间的从属关系，可将场景划分为主场景与分场景。

主场景是指全片中出现频率高、持续时间长，通常是重要角色表演的场所，如《大闹天宫》动画片中的"花果山"、"蟠桃园"、"天宫"、"地府"等。主场景的变换给观众提示了故事发生地点的变化。因此，每一场戏中场景的设计既要有各自的特征，还要有相互的关联。即使场景有大跨度的地域变化，也必须在表现风格上达成统一。

分场景是指一组或一个个镜头中角色表演的场景（小全景或近景）。分场景分为两种，一种场景设计是有一幅能满足镜头完全拉开所需的全景，在镜头推到某一局部时，又有具体的细节，当细节需要用特写镜头来表现时，还要有另一幅表现该局部的画面以配合使用。另一种是为特殊的摇移镜头所使用的场景设计，例如一棵直立的树，镜头从树梢摇向树根部，在树中间部分为平视，而上、下则是仰视和俯视。在绘制这棵树时，树的两头会产生透视变化，所以树干逐渐变细，中间粗大。另外，还要根据一些斜移、横移、推移等镜头要求对景物的设计做特别的构图组合。镜头的运用有时颇似观众或角色自己的眼睛所看到的情形，使观众置身于情节与画面之中，有一种亦真亦幻的感觉。

3.2.3 前景、中景、背景

前景是指处于镜头画面的最前沿的景物。在动画片中，为表现当前某个场景

的纵深感，通常会在角色的前面安排一层或若干层画面。但很多情况下是没有前景的，即角色前面没有任何遮挡。前景是在整个镜头最前面的一层景物，它使镜头更真实、自然，例如角色躲在一棵大树后，这棵大树就是前景。

中景是一个笼统的称法，泛指处于背景和前景中间的场景。它是角色表演真正所在的场所，也是需要着重刻画、设计的场景。中景、前景并非必需的，要根据需要加入镜头。前景和中景一般都要做特效处理，以达到设计效果，营造出透视感、层次感、空间感、镜头感，使画面运动更真实自然。

此处所指的动画背景，不是抽象意义上的背景，而是具体的动画画面，是一幅尺寸通常比动画镜头规格要大的，旨在呈现远处或最底层景物的图像。从动画分层的角度来讲，背景图像位于动画镜头画面的最底层，它用来表现角色活动的大环境。背景制作者要在设计师的构图之上对空间环境、透视、比例、色彩进行深入加工，要留有足够空间让角色在背景中运动。

前景、中景和背景是相对而言的，有时候它们彼此之间可以互相转换。例如随着镜头的变化，原来是背景的对象变成中景，或者中景变成背景，前景变成中景。

 进入实训

3.1 实训内容

借助Photoshop工具，采用勾线填色方法绘制场景。

3.2 实训过程

步骤1 进入Photoshop，新建文件，约定好相关参数（见图7—13）。因为考虑背景要有足够的活动范围，所以其尺寸通常会设置得比最终动画片的规格要大一些。

步骤2 将图层名称改为"线稿"，点取工具面板中的笔刷工具，勾绘场景线稿，绘制完毕，将层的模式切换为"正片叠底"（见图7—14）。尽可能利用数位板、光笔绘制，这样能获得粗细变化的线条。在绘制场景时可以采用分层绘制，例如，可以将该场景画面左下方的部分分离出来作为前景层绘制。绘制完毕，将层的

图7—13

图7—14

模式切换为"正片叠底"（见图7—15）。

 步骤3 新建一层，置于线稿层之下，将层命名为"彩绘"。确定好画面的基调、光源的位置，不断改变颜色、笔触透明度等，耐心刻画，直到制作出满意的效果（见图7—16）。如果线稿有分层处理，则彩绘也该作相应的分层绘制

（见图7—17）。

图7—15

图7—16

图7—17

 知识拓展

动画片中的背景造型手法可以分为两大类，即绘制法与建模法。

3.1 绘制法

绘制法又可分为勾线填色法与色块法。前者是先用线勾勒好背景的造型，生成背景造型的线稿（见图7—18），最后填上合适的颜色（见图7—19）。后者即用面造型，是将一块块的颜色面拼接成最终的背景造型。采用绘制法塑造的背景通常富

图7—18

图7—19

有平面装饰效果，散发着浓郁的绘画艺术魅力。但是，只要工夫下到，同样可以塑造出很强的立体感和纵深的空间感，以及丰富的光影变化和虚实层次关系。

3.2 建模法

建模法是指借助计算机三维设计软件，采用建模技术塑造空间形态结构，再在构架上设定不同的光源投射位置，为其表面赋予需要的质感与色调，使幻想的空间变得近似于现实。现在，越来越多的动画片应用了这种技术，或将其用于背景设计，或用以制作一些特殊的动画场面等。三维背景的空间感完全不同于手工描绘的效果，尤其是它可以自由地变换视角和透视关系，并且可以是动态的。在表现类似于穿越时间隧道等动画场景时，具有不可替代的优势。三维计算机动画背景所营造出的超越自然的空间形态（见图7—20），拓展了动画背景设计的方法和思路。

图7—20

 思考练习

1. 如何理解动画片中的背景、中景、前景？

2. 如何进行背景、中景、前景设计？

3. 动画片中的背景造型手法有哪些？

任务*4*　**动画光影设计**

　任务概述

本任务先阐述了动画光影设计的含义、作用及方法，然后结合实训介绍了动画光影的绘制过程及其常用技巧。

　学习目标

理解动画光影设计的含义，掌握动画光影设计的基本方法。

　背景知识

4.1　动画光影设计的含义

光影是指在特殊场合下的光的表现，例如给舞台演员安排的聚光灯、透过窗户照射进来的阳光等。手工绘制和计算机制作条件下，光影的实现方法及实现效果是有很大区别的。另外，在二维动画与三维动画中，光影表现也大不一样。

手工二维动画中的光主要是在绘制过程中解决，即在绘制某个镜头画面时，利用绘制技巧将光的效果表现出来。当然，有时也在制作后期利用拍摄技巧来表现，但表现力相当有限。而利用计算机处理时，光是通过对动画镜头的局部画面或全屏画面的色彩进行调性的变化而获得的。在计算机三维动画中，是通过设置专门的灯光来模拟实现的。

影是角色、场景对象投射的阴影。阴影对营造真实感是非常有效的，这种真实感体现在角色的造型、场景的造型、时空变化、天气环境，有时甚至是气氛的渲染等方面。

但是，动画片的阴影有很强的主观性，例如有时二维动画片中根本不绘制阴影，甚至在三维动画片中也是如此。因为约定阴影渲染，会大大增加计算机的计算量和最终动画成品的渲染效率。

4.2　动画光影设计的作用

4.2.1　突出形象

如同舞台表演，将演员笼罩在聚光灯照射之下，而将其他的景物置于黑暗之中，观众的注意力一下子很自然地集中到演员身上，演员的形象很容易地被突显。动画片也是如此，对当前镜头中容易分散观众注意力的画面进行暗化、虚化处理，形成类似现实舞台表演中的聚光灯的效果，将有利于动画形象的塑造。

4.2.2　交代时空变化

当透过窗户的光线从灰蓝色过渡至金黄色，观众便会自然地感觉这是从黑夜过渡至天亮。当列车钻进隧道，车厢里一片黑暗，过一段时间，突然又恢复一片光明，这时观众会明白，列车已经穿过了隧道。由此可见，动画片通过光色的巧妙变化，可以自然地交代时空的变化。

4.2.3　传达角色情绪及渲染气氛

不同的色调对人的情绪的影响是不同的：明亮与温暖为主的暖色调使人感到兴奋、活跃、热情、积极；清淡与雅致为主的中间色调使人感到舒适、安静、平和；灰暗和抑郁为主的冷色调让人感到寒冷、压抑、不安、神秘、恐惧。光照色彩作为动画片中一个极其重要的视觉元素，一直以来为刻画角色的情感、营造场景环境的氛围、增强剧情画面的丰富性和真实性、提高动画本身的欣赏价值，起着关键的作用。例如，经典动画片《幻想曲》中以蓝色为主的色调，加强了音乐本身的戏剧化效果。所以，动画片中有大量对光影设计的应用。

4.3　动画光影设计的方法

4.3.1　色块法

二维动画片的光不是对真实光的完全模拟，一般由色块的明暗变化来加以表现，因而需要对光色进行概括处理，即色块化处理。

根据光影颜色形成的总体块面的多少，可以将色块法分为双色法、多色法等。在勾线时，不同的颜色块对应不同的封闭区域，并要在封闭的区域内标识相应的颜色名。上色人员通过图像软件的RGB值标识出相应的颜色，并使用该颜色进行封闭区域的填充，以此表现明暗两个面，传达出立体的概念、光照的来源（见图7—21）。色块过渡越细，制作难度越大，花费时间越长。

4.3.2 虚拟灯光法

在三维动画片中,可以通过设置虚拟灯光来模拟现实的光影(见图7—22)。专业的三维软件中的灯光类型很多,几乎可以模拟现实中所有类型的光影效果。但是,这种模拟是要以牺牲制作效率为代价的。模拟得越真实,计算机的计算量越大,渲染的时间越长。尤其是面对复杂的对象,这种模拟将失去动画制作的意义。

图7—21

图7—22

4.3.3 后期特效处理法

类似于氛围营造、虚实调节的光照效果,通常是在后期制作环节,利用后期软件的有关特效程序来处理、实现的,这一处理方法不仅效率高,而且效果非常好(见图7—23)。

图7—23

进入实训

4.1 实训内容

借助Photoshop工具为原本没有光影效果的场景添加光影效果（该方法可归入后期特效处理法）。

4.2 实训过程

步骤1 在Photoshop中打开场景图像（见图7—24）。

图7—24

步骤2 首先对场景进行分析，设计好光线从何处照射进来、照射角度以及透视变化。然后用套索工具勾绘出填充选区，新建一层，将层命名为"光线"，接着在选区范围内填充白色（见图7—25）。

步骤3 将"光线"层的模式切换为"叠加"，这时便能看到光线效果，只是光线边界太硬，不够自然（见图7—26）。

图7—25

图7—26

步骤4 将"光线"层添加"高斯模糊"滤镜，使光线边界呈现衰减过渡，从而使场景中的光线看起来更真实、自然（见图7—27）。如果光线不足，可复制"光线"层；如果光线过强，可降低光线层的不透明度。

图7—27

 思考练习

1. 如何理解动画片中的光影设计？
2. 动画片中的光影设计有什么作用？
3. 动画片中的光影设计方法有哪些？

项目 8

动画配音

项目概述

　　本项目从动画配音员的岗位要求出发，讲解了动画配音的基本方法。按照该岗位的工作内容，本项目分为动画配音解读，动画录音、编辑，动画片动效配音，动画片对白配音4个任务。

实训目标

　　通过实训，使学生能够为简单的动画片配上动效音和对白。

实训要点

　　动画片动效配音和对白配音。

任务 1　动画配音解读

任务概述

本任务先阐述了动画配音方面的基本知识，然后结合实训分析了动画配音的基本方法。

学习目标

了解动画配音的作用与具体方式。

背景知识

1.1　声音在动画片中的作用

在一部动画片中，声音是很重要的。声音不仅仅是对画面的说明或衬托，声音和画面的结合也是一种艺术的结合，只有声画结合得好，才能塑造鲜活感人的形象。

迪士尼公司在动画艺术创作中，声画结合得非常成功。迪士尼公司最先采用先期录音的创作方法，以鲜明的节奏、出色的动画技巧和丰富的想象力把声画完美地结合起来，塑造了许多栩栩如生的动画形象，一直影响着世界各国的动画艺术创作。

动画片的创作方法是高度夸张和虚构的，它要求动作节奏和声音节奏高度吻合，以获得生动有趣的银幕效果。在动画片中，声音是动作的灵魂，这是因为声音具有形象化、具体化和性格化的特点。声画结合得好，形象就会栩栩如生（见图8—1）。

图8—1

1.2 动画片中的声音类型

一般把动画片中的声音分成三类：语音、动效音、音乐。在制作过程中，这三种类型的声音是分别制作并最终混合在一起的。

语音是动画片中角色运用的有声语言，包括角色对白、独白、旁白、心声、解说以及所有能够表达一定意义的人声。

动效音是指动画片中除去语音和音乐以外的所有声音，包括人的各种动作的声音、物体碰撞的声音、自然界的声音等。

动画片中的音乐根据声源的不同，可分为有源音乐和无源音乐两种。有源音乐是指动画片中可以看到或者间接知道发声物体的音乐，例如动画片中的乐队演奏的音乐等，这种音乐往往和动画片的环境相联系，是特定情节或特定环境下出现的音乐，对动画片的叙事和环境的铺垫有非常重要的意义。无源音乐是专门为动画片中的特定情节谱写的音乐，在画面中找不到发声物体，即声源的音乐。这种音乐往往是为了表达动画片中人物的情绪或者烘托气氛，是导演和作曲家根据情节发展到某个阶段专门安排的。这种类型的音乐往往成为一部动画片身份的标志。

除了按照声源的不同将音乐分成有源音乐和无源音乐外，根据音乐在动画片中功能的不同，还可以将音乐分成叙事性音乐、主题音乐、过渡性音乐、气氛音乐、片头音乐等。总之，动画片中的音乐在分类上是比较灵活的。

1.3 动画配音的几种方式

在动画片制作过程中，声音和画面是分为两道工序进行的。二者没有严格的先后顺序，但是不同类型的动画片对画面与声音是否同步要求可能不一样，因而会出现先期配音和后期配音两种动画配音方式。先期配音是指先配声音后绘制画面；后期配音是指先绘制画面后配声音。

先期配音的好处是：可以使画面变化与音乐旋律协调、和谐；可以使角色动作节奏感鲜明、强烈，口型变化准确、生动。先期配音多在播放时间较长、角色对话比较多的动画片中采用。它必须根据导演的要求和画面分镜头台本，首先对全片的剧情发展、气氛、节奏、动作和分段长度取得统一的意见，计算出比较精确的时间。然后，安排音乐人创作音乐、配音演员进行语音演绎。

后期配音多在情节较简单、角色对话较少或者不要求说话口型变化很精确的动画片中采用。

1.4 声画同步、对位、分立

1.4.1 声画同步

一般情况下，在动画片中，声音的连接力求平滑，让观众意识不到声音的存在，也就是说，让观众像日常生活中那样，对声音"无意识"。而那些经过强调的声音或者是强加进来的声音，则是为了引起观众的注意。

在视听语言的整体展现中，声音最重要的作用就是它可以将画面统一起来。动画片中的声画同步有以下几种情况：

第一，在声画段落中，同时剪切声音和画面。这是动画片中最常见的同步方式。

第二，声音一直延续到整个叙事段落的结束，而这个段落并非由同一场景的画面构成。

第三，根据声音和画面各自的物理属性，安排声音的表达方式。例如，同一个场景中，如果是特写镜头画面，人物说话的音量要比全景镜头的音量大。

第四，根据情感或者语言学特点，一段对白里如果有重要的、需要强调的话，画面在台词相应的位置也要做同步的、强调性的处理。例如，使用特写镜头。

1.4.2 声画对位

声画对位是指声音和画面分别表达不同的内容，各自独立发展，即在形式上不同步、不合一，但二者必须密切配合，最终达到顺利完成某种情境或准确描述主题思想的效果。

1.4.3 声画分立

声画分立是影视动画中声音和画面中的形象不相吻合、不同步、互相分离的蒙太奇技巧。声画分立意味着声音和画面形象摆脱了相互间的制约，而具备了相对的独立性。这种形式可以有效地发挥声音主观化的作用，还能借此衔接画面，转换时空。

声音和画面的关系，从绝对意义上来说，已经没有什么固定框架，创作者有更大的想象和实践的空间，而作为观众，也已经习惯了在影视动画里接受各种声画关系带来的感官刺激。

 进入实训

1.1 实训内容

节选经典动画片《狮子王》中辛巴的父亲木法沙惨遭其弟弟刀疤的迫害而死后，辛巴呼唤死去的父亲，然后被刀疤的手下追赶而流亡的片段，进行动画声音艺术的分析。

1.2 实训过程

片段开始0～4秒，先前木法沙坠崖的管弦交响乐逐渐落幕，和影片的效果声——空旷的风沙声融合起来，意味着一场劫难刚刚结束，劫难后苦难的气氛逐渐展现。4～17秒，弥漫的黄沙中出现小小的辛巴的身影，传出辛巴的脚步声和咳嗽的声音，接着辛巴长长地呼唤了一声，角色配音表演难过且凄凉，和黄沙弥漫的悲凉气氛融为一体，音效和配音都用了一定的回音处理，加强了场景空旷和凄凉的印象。

18～23秒，音效突然出现一窜急促的脚步声，让辛巴一惊，也让观众和辛巴一样，一瞬间产生木法沙还活着的想法，但是随着脚步声的清晰和羚羊身影的出现，这种期待就落空了。24秒，随着脚步声的消散，羚羊奔去的方向淡现出一个倒下的壮硕身影，恍若正是木法沙，此刻，影片为了配合这种悬念的揭开，管弦乐再度缓缓拉起，音乐舒缓而沉重。27秒，画面切换到辛巴的表情，当辛巴的眼睛豁然张大，音乐也随着他表情的震惊而加强了音量，观众从角色表情和音乐音量的变化中，可以看出悬念已然不再，那正是木法沙的尸体。

31秒至1分27秒，刚刚加大表现力度的音乐很快归为舒缓，表达了震惊过后角色内心的疑惑和怀疑，仿佛木法沙只是睡着了，期间穿插的小辛巴来回奔跑的脚步声效，弱小而清晰，象征着角色的无力和期待。辛巴来回拉扯父亲的尸体希望得到父亲的回应而没有得到他所期待的结果，低沉舒缓的音乐亦反复地潮起潮落，但力度变化不大且不强，暗示着辛巴的挣扎只是徒然，只是他内心无力的自我安慰和期待，辛巴走开四处呼唤求救亦表达了这一点。

1分28秒开始，随着辛巴逐渐绝望，伤心而流泪，低缓的音乐中逐渐出现人声

的合唱，低沉的吟唱以一种西方宗教式的超度手法，仿佛在为木法沙已经逝去的灵魂而祈祷，仿佛在歌颂木法沙以一个父亲的身份而牺牲的伟大。伤心绝望的辛巴钻在死去的父亲的臂弯里睡下，低声而严肃的吟唱伴随着管弦乐的平缓轻轻地安抚观众的情绪。直到1分53秒，沙尘中，凶手刀疤的黑色身影浮现出来，低缓的音乐开始加强深度和重音，配合睡下的辛巴对凶杀一无所知的小小身影，逐渐紧张的音乐让观众对辛巴的命运无比担忧，揪紧了心。

2分钟处，刀疤用他邪恶低沉的嗓音质问辛巴做了什么，辛巴开始结结巴巴地解释刚刚发生的事，语气急促、担心、难过，似乎发现自己即将承担的责任和后果。先前吟唱的音乐开始减弱，但是一直伴随着对话，仿佛幽灵和恶魔在低语，用以衬托紧绷的剧情，如拉着的弓一样随时都可能绷断，而其代价将可能是辛巴的生命。在这种气氛下，随着双方对话的深入，刀疤的蛊惑和威逼，背景音乐反复加重力度，暗示辛巴在刀疤的谎言下越陷越深。到2分22秒，刀疤说出："如果不是因为你，他不会死。"那一刹那，所有的音乐和声效消失了，孤立出辛巴内心这种绝望和自责到极致的一瞬间，把这种内心的惊恐和不安放大到最大。但影片仅仅安排了一瞬间，并不让观众来得及细细品味，因为剧情的节奏还需要刀疤继续进行他邪恶的表演。

2分27秒，停下的音乐再度响起，辛巴再度流泪，这次流泪不是因为悲伤，而是意识到自己为这件事所要担负的巨大责难，有来自外界的，有来自内心的。2分36秒，刀疤给不知所措的辛巴指出一条看起来最好的选择——"离开这里，永远不要回来"。音乐和吟唱在辛巴疑惑地逃开时出现了最后一次高峰，而后缓缓消失，似乎事情告一段落，一切都结束了。然而，无声中，2分48秒，刀疤背后出现三个猥琐而邪恶的影子，是他的三只鬣狗手下。刀疤对着辛巴离去的方向，一阵短促的寂静，仿佛雷雨前最后的平静，接着他一声令下："杀了他！"鬣狗们奔涌而出，音乐豁然爆发。

这段音乐和先前音乐截然不同的紧张风格，急促而高密度，是非常典型的美国式追逐战的音乐。2分55秒，辛巴跑到了一处高崖，镜头飞快地给高崖拉了一个全景画面，辛巴的喘气声中，背景音乐用提琴拉出一段回旋而高调的曲段，表达了形势的高度危险和紧迫。2分57秒，辛巴回头看到三只鬣狗虎视眈眈地逼近，音乐切入一段节奏和力度兼具的吹奏迎合鬣狗步步逼近的步伐，声画结合度极高。3分01

秒，辛巴抄到一条小路向高崖上攀爬，音乐又回到先前的追逐节奏。3分07秒，辛巴逃到了断崖处，音乐在追逐的节奏中用一重拉奏紧急拉停表达这段山崖逃亡遇到了难以跨越的难处，辛巴踩及的碎石子滑下断崖，音效很清晰地表现了断崖之高、之险，其中还杀出一段简短高扬的合唱，仿佛一声长叹，既表达了断崖的壮观，又表达了无路可退的绝望。

3分9秒，鬣狗再度跟上，先前的追逐音乐节奏同步衔接上，走投无路的辛巴选择冒死一搏，在断崖上纵身一跳。随着辛巴身体的腾空，音乐好像失重一样密度骤然下降，从这里开始的一段音乐很有示范意义，完美地表现出了画面运动感。辛巴在下坠过程的翻滚时音乐同样翻滚，追击的鬣狗跃下断崖时音乐的拉高，以及它们突然遇到断层处的紧急刹车时音乐的紧急刹车，是音乐讲述运动画面的典范。

3分34秒至4分钟处，三只鬣狗追丢了辛巴，所有的音乐都结束，这才表示辛巴真正脱离了险境。在这三个反角追丢后的互相责骂中，配音表演表现了角色的邪恶、丑陋和愚蠢。4分01秒，鬣狗对夕阳下辛巴逃亡的背影，恐吓他再也不要回来，放肆地大笑，粗大的嗓门和回音在空气中回荡，给辛巴的逃亡注入了浓重的悲壮气味。4分05秒，反角的嘲讽逐渐成为画外音，悲伤的音乐再度响起，暗示着辛巴一生的命运就此改变，也暗示着整部电影的转折点，无论是剧情上还是影片的情绪上。

至此，对该片段的分析告一段落，我们可以看出，《狮子王》一片的声音表演具备了相当水准，无论是语音、动效音还是音乐，都达到了教学级的效果，尤其是其音乐在整个电影画面中的主次表演，既强化了剧情的表现力，又带给观众出色的听觉享受。动画片中音效的运用准确而丰富，营造了一个逼真的环境。角色的配音表演更是相当投入，情绪和层次感十足，刻画出一个角色丰富的内心世界。

 知识拓展

1.1 语言个性特征

通过语言可以表现出角色个性，呈现角色的心理特征。每个角色的语言表现方式都与其个性心理特征有关联，个性心理特征主要分为修养、能力、气质和性格四方面，而性格具有核心意义。人的个性心理特征在一定时期和一定条件下，具有

相对的稳定性。可是随着生活环境的改变，又具有可塑性。所以创造角色语言动作时，多方面了解角色的经历，对于揭示角色个性特征非常有益。

1.2 语句重音

表达角色思想感情的重要手段，是台词的每一语句中最能表达内在实质、需要着重表现的所在。表达语句的含义时，要分出轻重层次才能把思想逻辑、情感态度等清晰地表达出来。要强调出主要重音、次要重音，取消不必要的重音。强调重音可用加大字音的幅度、强度、长度；或在重音前、后设置停顿；或用较轻、较低沉的声音；或运用顿音、颤音等语言技巧。

1.3 语言节奏

角色语言的语音高低、长短、轻重、强弱和间歇等因素形成的律动就是语言节奏。语言节奏是角色内心节奏的外部体现，它取决于内心节奏的高低、紧缓。角色的内心节奏与其语言节奏是一致的。

 思考练习

1. 动画片中的声音有哪几种？各有什么样的作用？
2. 什么是动画片中的先期配音？
3. 如何理解声画同步、对位、分立？
4. 选择一部经典动画的某个段落，分辨其中声音的类型，并对各种声音艺术设计进行剖析。

任务2 动画录音、编辑

 任务概述

通过Windows自带的录音程序录制、存储一段动画角色对白，然后导入Adobe

Premiere Pro进行分割、音量调整、特效加工等编辑。

学习目标

掌握简单的声音录制、编辑的方法。

背景知识

使用Windows的录音机可以录制、混合、播放和编辑声音。也可以将声音链接或插入另一个文档中。通过以下方法可修改未压缩的声音文件：

(1)向文件中添加声音；

(2)删除部分声音文件；

(3)更改回放速度；

(4)更改回放音量；

(5)更改回放方向；

(6)更改或转换声音文件类型；

(7)添加回音。

注意：

(1)要录音，计算机必须安装麦克风；

(2)将录下的声音保存为波形（.wav）文件。

进入实训

2.1 实训内容

利用Windows的录音程序录音，然后导入Adobe Premiere Pro进行声音编辑。

2.2 实训过程

2.2.1 利用Windows的录音程序录音

步骤1 录音前需要将麦克风（话筒）的插头插入计算机声卡的Mic插孔上。在Windows XP中选择"开始>附件>娱乐>录音机"命令，将打开"录音机"操作面板（见图8—2）。

图8—2

步骤2 点击录音按钮 ![●] 开始录音；点击停止按钮 ![■] 停止播放或录音；点击播放按钮 ![▶] 试听录音效果。

步骤3 录制完毕试听后，如果想保存所录制的声音文件，可以选择"文件"菜单栏下的"保存"命令，在打开的对话框中保存即可（见图8—3）。

步骤4 使用Windows录音机，也可以选择"效果"菜单栏下的命令，对录制的声音进行调整和修饰，例如调节音速、添加回音和反转等（见图8—4）。

图8—3

图8—4

步骤5 也可以对所录制的文件进行简单的编辑处理，例如删除头尾、与文件混音等。

步骤6 Windows自带的录音机，只能进行一分钟时间的录音。如果想进行更长时间的声音录制，则需使用其他的专用软件。

2.2.2 利用Adobe Premiere Pro进行声音编辑

Adobe Premiere Pro是一款专业视频编辑工具，从DV到未经压缩的HD，它几乎可以获取和编辑任何格式，并输出到DVD和Web。Adobe Premiere Pro还提供了与其他Adobe应用程序的集成功能。

步骤1 启动Adobe Premiere Pro，在Project（工程）面板中右击Import（导入），在Import对话框中选择录音素材，单击open（打开）即可，如图8—5、图8—6所示。

图8—5 图8—6

步骤2 鼠标左键按住录音文件拖拽到TimeLine（时间线）面板中的Audio（音频）中（见图8—7）。

图8—7

步骤3 可按住左键调节录音的长短度（见图8—8）。

步骤4 也可使用工具栏中的Razor Tool（剃刀工具），截取录音文件,进行部分删除置换（见图8—9、8—10）。

图8—8

图8—9

图8—10

步骤5 选中File（文件）>Export（输出）>Audio（声音）。

步骤6 在弹出的Export Audio（输出音频）对话框中，单击Settings（设置）按钮。

步骤7 在Export Audio Settings对话框中，选择Range（范围）中的Work Area Bar（工作区域），单击OK，保存即可（见图8—11）。

 知识拓展

专门的录音工具有很多，除了上述的录音工具外，还有其他录音工具，例如Smart PC Recorder 4.1、Audio Record Expert等。声音的编辑工具更是五花八门，例如Nuendo、Audition、GoldWave等，它们都有声音编辑、播放、录制、音频

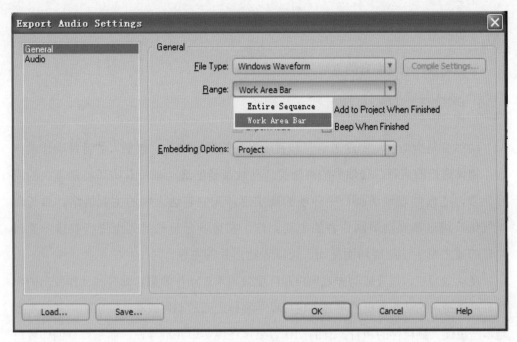

图8—11

转换的功能，内含丰富的音频处理特效，例如多普勒、回声、混响、降噪等一般特效，以及高级的公式计算(利用公式在理论上可以产生任何你想要的声音)。另外，还有一些专门用来进行声音格式转换的工具，例如AVI MPEG WMV RM to MP3 Converter等。在不同的操作系统（如Macintosh和Windows）下，配音软件也有所不同。

 思考练习

1. 利用Windows的录音程序录制一段声音并对其进行简单编辑。

2. 利用Adobe Premiere Pro完成声音导入、编辑、导出。

 动画片动效配音

 任务概述

本任务先从理论上阐述动画片动效音的含义，然后通过实训讲解动画片动效配音的方法。

 学习目标

掌握动画片动效配音的方法。

背景知识

动效音是指动画片中除去语音和音乐以外的所有声音，包括人的各种动作的声音、物体碰撞的声音、自然界的声音等。动效音是创造动画片真实环境最重要的声音元素，它既能表现动画片中环境的真实感，又能表达人物的主观情绪、烘托环境气氛。通过影视动画创作者的主观创作，在声音元素的排列上进行安排，通过声音的蒙太奇手法拓展画面空间，可以表达影片的主题。

在动效音中，又分成动作效果声和环境效果声。动作效果声即各种动作发出的声音，可以是人的动作发出的声音，也可以是物体之间的动作或动物发出的声音，主要是那些短促、颗粒性的声音。有的动作效果声在现实中并不存在，而是声音创作者根据动画片需要专门制作出来的；有的动作效果声是经过夸张的处理，在原有真实声音的基础上加工而成的，以求对观众产生更大的感官刺激，烘托动画片的气氛。例如，动作片中的爆炸、打斗、枪械的声音都是用这样的方法制作的。环境效果声是指不同场景的环境背景声，例如雨声、风声、空气流动的声音等。环境效果声在交代故事发生的空间环境上是非常重要的，是观众最不易察觉，但又必不可少的声音。

 进入实训

3.1 实训内容

在Flash中给一只跳动的球配上动效音。

3.2 实训过程

步骤1 打开Flash文档"跳动的球"（见图8—12）。

步骤2 新建一层命名为"音效"。执行菜单"文件"＞"导入"＞"导入到库"命令（见图8—13）。

步骤3 打开"导入到库"对话框，从文件中选择好素材声音，单击"打开"按钮（见图8—14）。

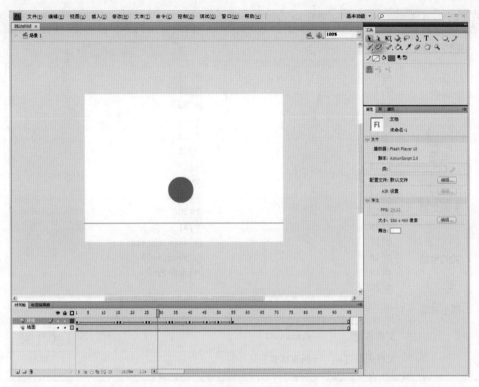

图8—12

图8—13

图8—14

步骤4　单击库中的录音文件，拖拽到舞台中（见图8—15、图8—16）。

图8—15

图8—16

步骤5 选择"文件">"导出">"导出影片"（见图8—17）。

图8—17

知识拓展

在实际的动画片制作过程中，音效的配音方法非常灵活，并没有一定的标准。如果对原创性要求不高，可以使用现成的动效声音素材，市面上有大量的素材光盘，另外还可以从互联网上下载。如果对原创性要求很高，则可以模拟相应的声音录入，模拟的方法包括录音棚真实材料操控（打击、摩擦、挥动等）模拟和纯粹用电子声音合成器进行的数字化模拟。

思考练习

1. 动画片中的动效音有何意义？
2. 用Flash制作一小段动画并配上动效音。

动画片对白配音

任务概述

本任务要求在Flash中给动画角色配上对白。

学习目标

掌握动画片对白配音方法。

背景知识

4.1 对白的作用

对白是动画片中最直接表达意思的声音元素。通过对白，观众就可以明白动画片讲述的是什么样的故事。

对白是角色之间或角色与观众之间进行思想感情交流的重要手段，是组成动画片诸多元素中具有释义作用的一种特殊元素，它在动画片中起着叙事、交代情节、刻画角色性格、揭示角色内心世界、论证推理和增强现实感等作用。各种对白与画

面构成的蒙太奇已成为动画片艺术的重要表现手段。

4.2 对白的口型变化

动画片的成功点不仅在于角色造型、场景、道具和刺激的追逐场面，角色对白也是关键，它是评判一部动画片质量优劣的关键所在。有的动画对白让观众一听就乐，甚至成为大众流行语，而有些对白却让人听了觉得别扭。

动画片中人物讲话时的口型变化完全是靠绘制或调整模型得到的，为了使人物讲话时的情绪、语气，一字一句的间歇、停顿更为精确，往往也采取先期对白录音的办法。在进行口型设计之前，先邀请演员根据分镜头台本中的对话配音录制。动画设计师在设计角色讲话动作时，首先将声音文件导入动画软件中，然后完全根据声音层的对话录音画出每一个口型动作。这样，先期对白镜头中的人物语言、口型变化与角色的声音就完全紧密地结合起来了。

目前，根据规范化的口型动作，口型的类型基本上分为A、B、C、D、E、F六种。在填写摄影表时，应该按照对白的发音，准确选定口型的类型表达，并且在摄影表中明确提示口型变化的类型和位置。在实际情况中，许多动画片，尤其是非影院动画片，对角色对白动作要求不是很高，即不要求说话的口型与说话的内容是一致的，只要求口型起始和截止的时间与说话的内容相同便可。这种对白设计在大量的电视剧动画系列片中和Q版网络动画短片中最为常见。基本上每个角色说话时的口型变化都是一样的，但是内容却完全不同。在进行音画合成时，说话口型的动作长度应服从说话的内容，以对白时间的长度为准，如果画面不够长，则增加画面，可采用复制说话动作画面的方法。如果说话内容可以精简，可以适当缩短说话声音的长度。

 进入实训

4.1 实训内容

在Flash中给动画角色配上对白。

4.2 实训过程

步骤1 打开Flash"角色配音"文档（见图8—18）。

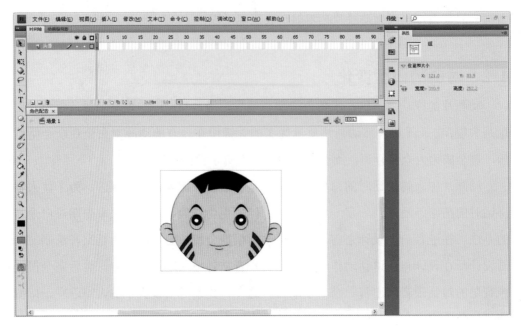

图8—18

步骤2 新建图层二命名为"口型",新建图层三命名为"音效",并在图层三的第90帧上加入普通关键帧(见图8—19)。

图8—19

步骤3 选择"音效"图层,点选菜单 "文件" >"导入" >"导入到库"(见图8—20)。

步骤4 在弹出的"导入到库"对话框中,选择目标音效"把烟戒了!",然后点击"打开"按钮(见图8—21)。

图8—20

图8—21

步骤5 将帧放到"音效"层的第一帧上，单击"窗口">"库"，找到目标音效"把烟戒了！"，单击拖拽到舞台上即可（见图8—22）。

图8—22

步骤6 在"口型"图层上，根据对白"把烟戒了！"，利用"工具栏"中的对应工具设计口型（见图8—23）。

图8—23

步骤7 在说话的第6帧处右击，加入一个普通关键帧（见图8—24）。

图8—24

步骤8 单击"视图"＞"标尺"（Ctrl+Alt+Shift+R）做定位辅助，接着更换表情（见图8—25）。

图8—25

步骤9 同上，分别在对应的对白下方加入关键帧，设计新的口型动作。注意角色面部表情的相应变化。最后按Enter键播放，或者按Enter+Backspace进行预览。

 知识拓展

　　动画角色对白配音属于角色表情动画范畴，而角色表情动画是角色动画设计中工作量较大的部分，所以长期以来，动画制作者不断尝试各种方法来制作表情动画。时至今日，市面上已经推出了专业的表情动画生成软件，有的动画软件也推出了自动适配声音的功能，通过这些专业软件或专门功能，动画制作者只要输入人声，角色便会自动生成表情动画。

 思考练习

　　1. 动画片中的对白有何作用？

　　2. 在Flash中给动画角色配上对白。

项目 9

原画、加动画、
帧动画制作

项目概述

根据原画师、动画师的岗位要求，本项目讲解了手绘条件下二维动画的原画、加动画，以及计算机条件下二维动画和三维动画的关键帧动画、中间动画的含义及实现过程。本项目分为4个任务：原画绘制、加动画制作、二维关键帧动画制作、三维关键帧动画制作。

实训目标

通过实训，能够使学生掌握绘制原画、加动画的方法，并能够制作简单的计算机二维和三维关键帧动画。

实训要点

体验原画、加动画的创作、实现过程，以及计算机二维动画、三维动画的关键帧动画、中间动画的实现过程。

任务1 原画绘制

任务概述

本任务先从理论上阐述了手绘条件下原画绘制的相关事项,接着通过实训,进一步强化对传统手绘条件下二维动画中的原画绘制的理解。

学习目标

结合实训理解、掌握传统手绘条件下二维动画中的原画的含义及实现过程。

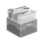

背景知识

1.1 原画的含义

原画,是传统动画行业里最常听到的术语之一,是指完成某种变化、运动的起点与终点对应的画面,它决定着动画片中画面品质与"动"的效果。在实际工作中,常常将从事原画绘制的工作人员称为原画师。原画师不仅要有高超、娴熟的绘画技巧,而且要对角色运动规律有透彻的理解,同时还要有非凡的想象力,使绘制出来的角色动作具有强烈的艺术感染力。

二维动画手工实现的主要制作环节集中在原画和动画上。当然,为了确保艺术水准,中间还会安排其他若干环节。

1.2 原画绘制

原画是动画片具体实现"动"的第一步,是负责关键的动态效果的画面。原画师在进行原画创作之前,需要对动画剧本、分镜头、动画美术设计稿进行认真解读,充分理解动画导演的意图。原画画成什么样,即形象如何,变化、运动方式如何,都需要凭借美术设计和分镜头动作描述,加上对运动规律的理解、正确运用和巧妙发挥来开展。这也是画好原画的最基本的依据(方法)。

原画绘制结束后，可以通过预览检查其是否符合要求。原画调整完毕，编写号码，填写摄影表，一起转交给加动画制作的工作人员。

下面是上海美术电影制片厂拍摄的动画片《圣剑传说》的部分画面分镜（见图9—1）及分镜中"父亲"的角色设定（见图9—2）。

图9—1

图9—2

下面的原画是在对分镜头中第一个镜头动画内容充分理解之后绘制的（见图9—3至图9—7）。

原画绘制完毕后需要誊清、上色（见图9—8）。

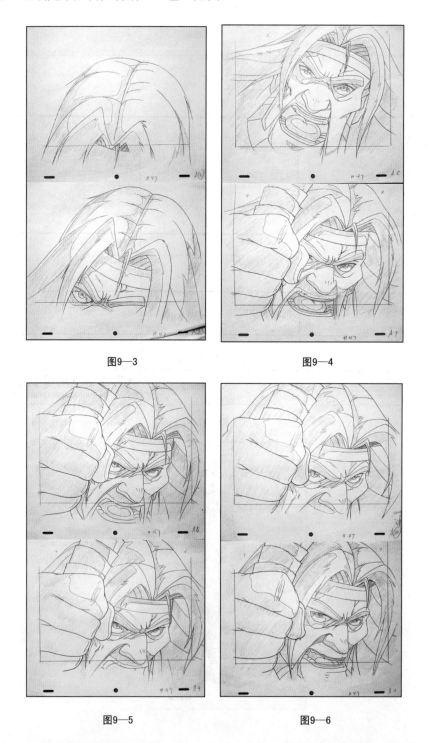

图9—3　　　　　　　　　图9—4

图9—5　　　　　　　　　图9—6

图9—7

图9—8

1.3 原画绘制需注意的问题

　　第一，原画绘制结束后并不是直接提交至加动画制作人员，而是转送至专门的修型人员，让他们对原画造型做进一步修正，使造型更加准确，风格更加统一，真正符合设计的要求。修型完毕，由修型人员将其转交给加动画制作人员。

　　第二，两张原画之间形象已发生根本变化，例如一张原画是圆圈，后一张原画已变成五角星(见图9—9)。表现这一变化过程的动画，也不是靠加中间线的办法完成的，必须找出两个形象之间的联系，按照动画规律，逐步地转变。

图9—9

第三，动作变化而使局部形象发生很大变化，这也不能靠加中间画的办法解决。例如：前一幅原画是一只握拳的手，后一幅原画是五指张开的手。在这种情况下，就必须理解手的结构、透视变化及运动规律，只有这样才能把表现这一变化过程的动画一张张地画出来。

1.4　铅笔线条的要求

动画片由于其工艺制作的特点，一般采用单线平涂的形式，主要靠线条来表现形象和动作。铅笔线条的好坏直接关系到动画镜头的艺术质量和技术质量。动画制作人员可以通过覆描(也称拷贝)来提高掌握铅笔线条的能力。动画片的铅笔线条，要求做到"准、挺、匀、活、洁"。

准：覆描的形象必须与原来的画面一样，要准确无误，不能走形、跑线、漏线、断线，线条必须准确，不能含糊不清。

挺：每根线条都要肯定有力，不能中途弯曲或抖动，最好一笔到底，不能有虚线或双线。

匀：线条匀称，不能时粗时细，用笔一致，以求整个画面线条的统一。

活：用笔要流畅圆滑，线条要有生气，有精神，要表达出所画形象的神情和动态。

洁：画面要干净、整洁，线条周围不能磨、蹭，应保持良好的工作习惯。

动画描线一般使用2B铅笔。铅笔太硬，画出来的线条太淡，形象不清晰，影响烫印或电脑扫描的质量；铅笔太软，画出来的线条不易匀称，而且容易弄脏动画纸。市面上现有0.5型号的2B自动铅笔芯，比较适合绘制动画。

 进入实训

1.1　实训内容

原画临摹：挑选一幅造型简单的原画，使用Flash工具对其进行临摹，勾线填色要求精致，最终效果尽量完全再现原画图像。

1.2　实训过程

步骤1　新建一个Flash文档，把选中的原画拖入舞台中(见图9—10)。

图9—10

步骤2 再新建一层，进行临摹（见图9—11）。

图9—11

步骤3 利用工具栏中的工具，对其图形的轮廓进行勾绘（见图9—12）。

步骤4 小鸡的线稿勾绘出来后，将线转化为元件（见图9—13）。

图9—12

图9—13

步骤5　线稿画好后，对其形状做进一步的细化（见图9—14）。

步骤6　细化完成后，再对各个元件进行上色。将多余的线条去掉，原画临摹就完成了（见图9—15）。

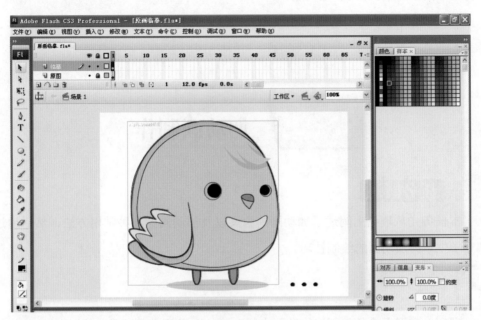

图9—14

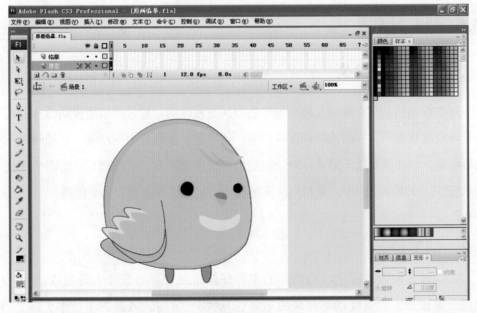

图9—15

 思考练习

1. 如何理解传统手绘条件下二维动画中的原画？

2. 原画绘制需注意哪些问题？

3. 通过网络、图书等途径获取经典二维动画片原画设计稿，加以认真阅读、临摹。

 加动画制作

 任务概述

本任务先从理论上阐述了加动画的含义以及加动画的几种常用方法，然后通过实训让学生掌握加动画的绘制技巧。

 学习目标

理解、掌握手绘条件下二维动画中加动画的含义及实现过程。

背景知识

2.1 加动画的含义

加动画是指从起点原画至终点原画的中间过渡画面，通常用以增强动画片"动"的流畅程度或细节。根据流畅程度或细节，还可进一步划分为一动画、二动画、三动画等级别。一动画仅次于原画，对绘制能力要求也非常高，二动画、三动画依次相对要求较低。在实际工作中，常常将从事加动画绘制的工作人员称为动画师。

2.2 动画绘制

在动画片绘制过程中，动画师的主要任务是配合原画设计人员完成动画片中角色形象以及一切需要活动起来的形象（如动物、植物、风雨雷电、水火烟云等）

的绘制工作。

　　传统动画绘制工作是在拷贝台（箱）上进行的。所用的纸张都按照统一的大小、规格，并且在每一张动画纸上打三个统一的洞眼（定位孔）。绘制时必须将动画纸套在特制的定位器（又称固定器）上，才能进行工作。工作流程是：在前后两张原画之间，按照要求画出一动画，再按照第一张原画与一动画画出二动画……以此类推，逐张进行绘制，直到两张原画之间的中间过程动画全部完成为止。

　　原画设计人员根据动画片的剧情、角色性格及动画片的风格画出原画，动画师对原画及摄影表格进行认真研究，从而了解动作的目的性及角色的思想感情、动作特征、运动规律，然后把两张原画之间逐渐变化的过程，按照原画设计人员规定的动作幅度及确定张数，把整个动作过程一张一张地画出来（见图9—16）。动画片的每个镜头都是由动画师和原画设计人员密切配合共同完成的。

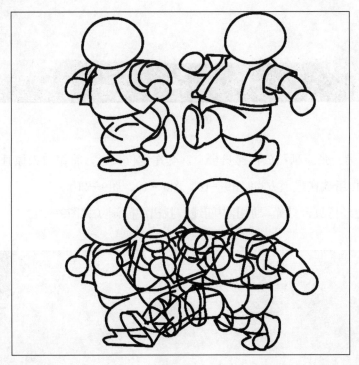

图9—16

2.3　加中间画

　　加中间画是动画绘制工作中最基本的技法，凡是形象比较简单，或形象虽复杂但在动作过程中形象变化不大的两张原画之间，都可以用加中间画的方法把整个动

作过程表现出来。加中间画有两种技法,即直接法和对位法。

2.3.1 直接法

直接法是指把前后两张动画稿重叠起来,覆上空白动画纸,一起套在定位尺上,透过拷贝台灯光,找出前后两个形象线条之间的等分位置,直接加出中间线,使之构成中间画。这种技法又被称为中间线法。具体步骤如下:

步骤1 将定位尺固定在拷贝台上(见图9—17)。

图9—17

步骤2 将第一张原画稿放在拷贝台上,套在定位尺上,将第二张原画放在第一张的上方,空白纸放在最上方(见图9—18、图9—19、图9—20)。

步骤3 透过拷贝台灯光,加出中间线,找出中间画(见图9—21)。

图9—18

图9—19

图9—20

图9—21

2.3.2　对位法

如果造型比较复杂，且前后两个形象之间距离比较远（见图9—22、图9—23），可采用对位法(又称对洞眼)加中间画。准备前后两张动画稿，找出它们之间最接近的部位叠在一起。这样，在两张动画稿上的定位器洞眼之间就会出现距离（见图9—24）。把空白动画纸上的洞眼对准那两张动画纸洞眼距离之间的等分位置覆上去（见图9—25），然后用夹子把三张动画纸固定。两个形象完全重叠的部位，可进行拷贝。两个形象之间有距离的，可加中间线，这样就可以比较方便地画出中间画了。如果前后两张动画形象之间各部位动作幅度不一致，可采用多次对位法。在实际工作中，常常把直接法和对位法结合起来使用。

图9—22　　　　　　　　　　　　　　　　　　　图9—23

图9—24　　　　　　　　　　　　　　　　　　　图9—25

中间画是最简单的"动画"，只要中间线画得准就可以了。在实际工作中，还

有很多"动画"是不能靠加中间线的方法完成的。

以人的转头动作为例。第一张是原画，人的头是正面，第二张也是原画，人的头已转向侧面。动画在表现由正面转为侧面这一过程时，就不能简单地用加中间线的办法来完成。首先，转头这一弧线运动的中间画的位置不应该是两个形象的等分位置，而是接近正面的一半距离大，接近侧面的一半距离小。同时，在转头过程中，构成形象的线条也不断变化，如鼻梁线，正面没有，转到侧面就有了；正面时有两只眼睛，转到侧面时就只剩下一只眼睛。这些变化，都要在加动画时根据形体结构、透视变化及运动规律把这一转变过程一张张地画出来（见图9—26）。

图9—26

2.4 动画检查

动画绘制结束需要提交专门人员进行检查，检查的内容主要有如下几个方面：

第一，对原画的设计意图是否理解清楚，表现是否准确、到位；

第二，对过渡画面对象造型的掌握是否准确、熟练，形象转面、动态结构是否符合要求，动画生成的过程是否符合运动规律，特殊动画效果的技术处理有无差错；

第三，动画线条是否完美，线条连接是否严密，有无漏线现象；

第四，动画张数是否齐全，编号和标记是否准确，画面是否整洁，定位孔有无缺损。

以上几点，无论是加动画人员完成镜头以后的自检，还是动画检查人员审验完

成镜头的质量，都是十分重要的内容。

进入实训

2.1 实训内容

根据提供的大象行走的两张原画，利用Flash绘制这两张原画间的加动画。

2.2 实训过程

步骤1 新建Flash文档，导入一张图片到舞台中，如图9—27所示。

步骤2 插入一个新的图层，利用工具栏中的工具将大象的外轮廓勾绘出来，如图9—28、图9—29所示。

步骤3 大象的行走只提供了两个关键帧动画，第一帧与第三帧，如图9—30所示。

步骤4 用同样的方法在图层二上将第三帧的外轮廓勾绘出来，如图9—31所示。

步骤5 根据两张原画，在第二帧处做加动画，如图9—32所示。

步骤6 加动画做好后，拖动时间轴上的滑竿，一个大象走路的加动画就完成了。

图9—27

图9—28

图9—29

图9—30

图9—31

图9—32

 思考练习

1. 如何理解传统动画中的加动画？

2. 如何才能绘制符合要求的加动画？

3. 通过网络、图书等途径获取经典二维动画片的动画设计稿，认真阅读、临摹。

4. 截取一段有动画参考价值的视频Flash摹片。

 二维关键帧动画制作

 任务概述

本任务先从理论上阐述了关键帧动画的含义及实现方法，然后通过实训使学生

进一步加深对相关知识的理解。

 学习目标

正确理解关键帧动画的含义及二维动画软件中关键帧动画的实现方法。

 背景知识

3.1 关键帧动画的含义

帧（Frame）和关键帧（Keyframe）都是计算机动画的术语。关键帧动画（Keyframe Animation）是指通过定义关键帧实现的动画，也就是给需要动画效果的属性准备一组与时间相关的值，这些值都是在动画序列中比较关键的帧中提取出来的，而其他时间帧中的值，可以用这些关键值，采用特定的插值方法计算得到，从而达到比较流畅的动画效果。

3.2 逐帧动画和自动过渡动画

关键帧动画必须满足一个前提：至少要定义两个（含两个）以上的关键帧才能实现一段动画。关键帧处的画面是完成某个动作的起始或截止状态，相当于手绘动画中的原画画面。关键帧之间的过渡画面，即完成从一个关键帧到另一个关键帧的画面有两种途径——逐帧动画和自动过渡动画。

3.2.1 逐帧动画

逐帧动画，即在关键帧之间再插入新的帧来实现动画过程的动画，又称为帧到帧动画。插入的关键帧相当于手绘条件下的加动画。从表面标识特征上看，插入的帧与初始定义的关键帧没有区别，例如在Flash中都是用黑色小圆点标识的（见图9—33）。其实二者存在区别，这种区别与手绘条件下原画与加动画之间的区别是一样的，只是计算机条件下插入关键帧画面的具体方法及可能产生的效果与纯纸上手绘不一样。

逐帧动画的帧与帧之间可以有间隔，并且没有定义帧到帧的过渡，即有跳帧情形。逐帧动画通常在计算机二维动画（如Flash动画）中出现，因为二维动画软件没有像三维动画软件里的镜头那样有调性变化，并且二维图像不能像三维模型那样

图9—33

自由转面，当遇到非简单位移、缩放、旋转等可以通过自动过渡定义来实现的画面时，就必须一幅一幅地绘制。即使如此，计算机制作逐帧动画也比传统手绘效率高得多，效果也好得多。

3.2.2 自动过渡动画

自动过渡动画是指一个关键帧画面自动按照某种要求转换成另外一个关键帧画面的动画。自动过渡动画是计算机动画最大的优势，无论是计算机二维动画还是三维动画都有自动实现的过渡动画。在计算机二维动画软件中，这种过渡动画又分为变形过渡（Shape Tweening）动画、运动过渡（Motion Tweening）动画，例如在Flash里就有这样明确的划分。前者是实现对象轮廓或填充色的自动转化过渡的动画，后者是实现位移、缩放、旋转、透明度、斜切变形及整体调性变化的自动转化过渡的动画。但是，这种自动过渡动画在二维动画里，多数会因为缺乏可信度而受到限制。即使这样，在许多对动作细节要求不是很高的二维动画片里，还是会大量应用自动过渡动画。另外，特效类型二维动画软件在动画制作方面可以发挥很大的作用，因为它们可以非常快捷地生成各种美妙而实用的特效，如滂沱大雨、弥天大

209

雾、汹涌波涛、熊熊大火、惊心爆炸，以及怪诞百出的变形效果等。而这种特效在传统的手绘条件下是很难实现的（见图9—34）。

图9—34

 进入实训

3.1 实训内容

使用Flash软件分别制作一段简单的二维关键帧逐帧动画、变形过渡动画、运动过渡动画。

3.2 实训过程

3.2.1 使用Flash制作一段简单的二维关键帧逐帧动画

步骤1 新建一个Flash文档，在舞台中绘制小草（图9—35）。

图9—35

步骤2 在时间轴的第2帧处插入关键帧，继续进行绘制（见图9—36、图9—37）。

步骤3 依次在第3帧、第4帧……插入关键帧，继续绘制小草，直至完成最后效果（见图9—38）。

图9—36

图9—37

图9—38

3.2.2 使用Flash制作一段简单的二维关键帧变形过渡动画

步骤1 新建一个Flash文档，在舞台中进行绘制，在图层一中插入关键帧（见图9—39）。

图9—39

步骤2 在第10帧处插入关键帧，对该帧图形进行变形。拖动播放头，可见形状发生了变化（见图9—40）。

图9—40

3.2.3 使用Flash制作一段简单的二维关键帧运动过渡动画

步骤1 新建一个Flash文档，在舞台中进行绘制，定义一个影片剪辑类型的元件（见图9—41）。

图9—41

步骤2 在第5帧处插入关键帧，旋转至该帧图像某个角度（见图9—42）。

图9—42

步骤3 在第10帧处插入关键帧，继续旋转图像（圆球）至某个角度（见图9—43）。

图9—43

步骤4 在第1帧到第5帧、第5帧到第10帧中间创建补间动画。这时拖动播放头可见图像（圆球）转动起来（见图9—44、图9—45）。

图9—44

图9—45

 思考练习

1. 如何理解关键帧动画?

2. 使用Flash制作一段简单的二维关键帧逐帧动画。

3. 使用Flash制作一段简单的二维关键帧变形过渡动画。

4. 使用Flash制作一段简单的二维关键帧运动过渡动画。

任务 4 三维关键帧动画制作

任务概述

本任务先从理论上介绍了三维关键帧动画的优势、三维关键帧动画与二维关键帧动画的区别、二维关键帧动画与三维关键帧动画结合使用的方法，接着通过一个简单的实训，详细演示了运用3ds Max制作三维关键帧动画的流程。

学习目标

通过三维关键帧动画的制作体验，加强对计算机关键帧动画的理解。

背景知识

4.1 三维关键帧动画的优势

计算机三维动画的画面不是靠手绘实现的，而是靠计算机渲染出来的。动画制作者只需要定义好相对少量的关键帧就可以得到整段的动画，这是因为关键帧之间的动画内容是计算机自动计算生成的。所以，越来越多的动画片的动画片段会以这种方式制作。首先详细筹划连续动作中的关键动作，然后用关键帧完成全部动作。在这一阶段，连续动作完全由没有中间画的关键帧独立构成。最初，这个连续动作被分解成各种独立姿势，随后相继加上其余的动作，从而构成从一个姿势到另一个姿势的完整动作。

在三维计算机动画中，中间帧的生成由计算机来完成，插值代替了设计中间帧的动画师。所有影响画面图像的参数都可成为关键帧的参数，如位置、旋转角、纹理的参数等。关键帧技术是计算机动画中最基本并且运用最广泛的方法。另外一种动画设置方法是样条驱动动画。在这种方法中，动画制作人员采用交互方式指定物体运动的轨迹样条。几乎所有的动画软件如3ds Max、Maya等都提供这两种基本的动画设置方法。例如，在3ds Max中，如果想使一个正方体沿着某样条线运动，则可先绘制出样条曲线（见图9—46），然后通过面板，将正方体的位移约束到样条曲线（见图9—

47）。巧妙运用样条曲线约束，还能制作出非常生动的爬行类动物的爬行动画（见图9—48）。

图9—46

图9—47

图9—48

无论是样条曲线驱动还是关键帧插值方法，都会碰到这个问题：给定物体运动的轨迹，求物体在某一帧画面中的位置。物体运动的轨迹一般由参数样条来表示。如果直接将参数和帧频联系起来，对参数空间进行等间隔采样，有可能导致运动的不均匀性。为了使物体沿一个样条匀速运动，必须建立弧长与样条参数的一一对应关系。在动画设计中，动画师经常需调整物体运动的轨迹来观察物体运动的效果，交互速度是一个很重要的因素。

从理论上讲，关键帧插值问题可归结为参数插值问题，传统的插值方法都可应用到关键帧方法中。但关键帧插值又与纯数学的插值不同，它有其特殊性。一个好的关键帧插值方法必须能够产生逼真的运动效果并能给动画制作者提供方便有效的控制手段。一个特定的运动从空间轨迹来看可能是正确的，但从运动学或动画设计的角度来看可能是错误的或者不合适的。动画制作者必须能够控制运动的运动学特性，即通过调整插值函数来改变运动的速度和加速度（见图9—49）。

图9—49

4.2 三维关键帧动画与二维关键帧动画的区别

三维动画软件里一般没有帧到帧类型的关键帧动画，而二维软件（如Flash）中则有。三维动画里关键帧内容一般并不需要从无到有完全去创建，一般都是在已有对象的属性参数中进行变化，而二维动画在很多情况下需要重新绘制关键帧的内

容（当然不同于传统手绘动画那样百分百地重新绘制）。

4.3 三维关键帧动画与二维关键帧动画的结合使用

一般的做法是先定义三维关键帧动画，然后输出序列图作为二维动画关键帧画面绘制的参考。在二维动画获得自然转面或者摄影机调度效果时，经常会采用此方法。

 进入实训

4.1 实训内容

使用3ds Max制作一段关键帧动画：弹跳的乒乓球。

4.2 实训过程

步骤1 进入3ds Max，创建一个球体，命名为"乒乓球"（见图9—50）。

图9—50

步骤2 开启关键帧自动记录键（Auto Key），将播放头移至10帧处，将球沿垂直方向移动一定高度，这时可见时间上被插入两个关键帧，若拖动播放头会看到球弹起的动画（见图9—51）。

图9—51

步骤3 进入轨迹视图——曲线编辑器（Track View-Curve Editor），鼠标右键单击左边的关键帧，在弹出的面板中点击出点（Out）图标，在弹出的快捷菜单中选择加速抛物线图标（见图9—52）。

图9—52

步骤4 点击循环列表按钮。在弹出的循环类型选择面板中点选"Ping Pong"，这时便得到球体一直做逼真的弹跳动作的动画（见图9—53、图9—54）。

图9—53

图9—54

 思考练习

1. 三维关键帧动画的优势有哪些？

2. 二维关键帧动画与三维关键帧动画有何区别？

3. 二维关键帧动画与三维关键帧动画如何结合使用？

4. 使用3ds Max制作一段三维关键帧动画。

参考文献

1.严定宪，林文肖．动画技法．北京：中国电影出版社，2011

2.任世焦．二维动画设计制作教程．北京：清华大学出版社，2004

3.容旺乔．动画概论．南京：江苏美术出版社，2006

4.李四达．数字媒体艺术概论．北京：清华大学出版社，2006

5.[美]克里斯•韦伯斯特．动画——角色的运动和动作．北京：人民邮电出版社，2009

6.陈俊海．动画音效制作教程．北京：中国轻工业出版社，2010

图书在版编目（CIP）数据

动画基础实例实训 /容旺乔编著 . —北京：中国人民大学出版社，2012.2
21 世纪高等院校动画专业实训教材
ISBN 978-7-300-14541-9

Ⅰ. ①动… Ⅱ. ①容… Ⅲ. ①动画片-制作-高等学校-教材 Ⅳ. ①J954

中国版本图书馆 CIP 数据核字（2011）第 241530 号

21 世纪高等院校动画专业实训教材
动画基础实例实训
容旺乔　编著
Donghua Jichu Shili Shixun

出版发行	中国人民大学出版社			
社　　址	北京中关村大街 31 号		**邮政编码**	100080
电　　话	010 - 62511242（总编室）		010 - 62511398（质管部）	
	010 - 82501766（邮购部）		010 - 62514148（门市部）	
	010 - 62515195（发行公司）		010 - 62515275（盗版举报）	
网　　址	http://www.crup.com.cn			
	http://www.ttrnet.com（人大教研网）			
经　　销	新华书店			
印　　刷	北京宏伟双华印刷有限公司			
规　　格	185 mm×260 mm　16 开本		**版　　次**	2012 年 7 月第 1 版
印　　张	14.5		**印　　次**	2012 年 7 月第 1 次印刷
字　　数	203 000		**定　　价**	56.00 元

中国人民大学出版社华东分社
信息反馈表

尊敬的老师，您好！

为了更好地为您的教学、科研服务，我们希望通过这张反馈表来获取您更多的建议和意见，以进一步完善我们的工作。

请您填好下表后以电子邮件、信件或传真的形式反馈给我们，十分感谢！

一、您使用的我社教材情况

您使用的我社教材名称			
您所讲授的课程		学生人数	
您希望获得哪些相关教学资源			
您对本书有哪些建议			

二、您目前使用的教材及计划编写的教材

	书名	作者	出版社
您目前使用的教材			
	书名	预计交稿时间	本校开课学生数量
您计划编写的教材			

三、请留下您的联系方式，以便我们为您赠送样书（限1本）

您的通讯地址			
您的姓名		联系电话	
电子邮件（必填）			

我们的联系方式：

地　址：苏州工业园区仁爱路158号中国人民大学国际学院修远楼

电　话：0512-68839319　　　　传　真：0512-68839316

E-mail：huadong@crup.com.cn　　邮　编：215123

微　博：http://weibo.com/cruphd　　QQ（华东分社教研服务群）：34573529

信息反馈表下载地址：http://www.crup.com.cn/信息反馈表.doc